你不需要向镜头展现任何东西，镜头会自己找到它想找的东西。镜头前表演艺术的要义在于简单、诚实和大量的非分析式创作。

表演新浪潮

上镜

别慌，
镜头没那么可怕

[加] 安德里亚·莫里斯 著
林思韵 董灵素 译

中国·武汉

湖北省版权局著作权合同登记 图字：17-2018-358 号

Original title: The Science of On-Camera Acting
Copyright©2014 Andréa Morris.
All rights reserved.
本书简体中文版权经由北京译言协力科技有限公司取得，Email：g@yeeyan.com

图书在版编目（CIP）数据

上镜：别慌，镜头没那么可怕 / （加）安德里亚·莫里斯著；林思韵，董灵素译. —— 武汉：华中科技大学出版社，2022.1
（表演新浪潮）
ISBN 978-7-5680-4134-8

Ⅰ.①上… Ⅱ.①安… ②林… ③董… Ⅲ.①表演艺术 Ⅳ.① J812.2

中国版本图书馆 CIP 数据核字（2021）第 254605 号

上镜：别慌，镜头没那么可怕	[加] 安德里亚·莫里斯 著
Shangjing: Biehuang, Jingtou Mei Name Kepa	林思韵　董灵素 译

策划编辑：刘晚成　肖诗言
责任编辑：肖诗言
责任校对：李　弋
责任监印：朱　玢
装帧设计：璞茜设计

出版发行：华中科技大学出版社（中国·武汉）　　电话：（027）81321913
　　　　　武汉市东湖新技术开发区华工科技园　　邮编：430223
印　　刷：武汉精一佳印刷有限公司
开　　本：880mm × 1230mm 1/32
印　　张：6.25
字　　数：137 千字
版　　次：2022 年 1 月第 1 版第 1 次印刷
定　　价：36.00 元

本书若有印装质量问题，请向出版社营销中心调换
全国免费服务热线：400-6679-118 竭诚为您服务
版权所有　侵权必究

致谢

我想向我最棒的家人们致以特别的谢意,尤其是我最爱的父母和才华横溢的丈夫。感谢我的编辑乔,以及 bookow.com 的史蒂夫·帕西乌拉斯,感谢他独到的眼光、绝妙的修改和深入的挖掘。感谢这些年来和我一起进行试验的众多出色的演员们。最后,我想向保罗·埃克曼博士表达我深切的感谢,感谢他对于镜头前表演艺术的深刻见解以及对此书的贡献。

目 录
contents

001 **第一章**
镜头看到的是什么

镜头里的"我" /003
传统的分析表演法 /011
表演的科学法则 /023
镜头：你的老师、最好的朋友、最伟大的合作者 /027
才华 /040

043 **第二章**
为角色做准备

自然主义——饰演你自己 /045
关于自然主义表演的疑难解答 /052
角色和喜剧 /071
情绪基调 /079
疑难解答：喜剧与角色 /098
情绪的反启动 /106
情绪强度设定点 /110

117 ○ **第三章**
镜头前表演的运作机制

培养"上镜脸"——一张被习惯塑形的脸 /119

信念与表演 /139

三种错误 /141

台词 /145

声音 /161

身体 /172

183 ○ 后记

第一章
镜头看到的是什么

镜头里的"我"

"是什么吸引您去研究人类的面部表情呢?"我问保罗·埃克曼博士。他是微表情学的先驱,被美国心理学会列入"20世纪最杰出的100位心理学家"名单,同时他也是美剧《千谎百计》(Lie to Me)的灵感来源,这部剧由福克斯电视台制作、蒂姆·罗斯(Tim Roth)主演。此外,保罗·埃克曼博士为美国警察局的官员们、美国联邦调查局(FBI)的探员们、美国中央情报局(CIA)的特工们,以及政治家们担任咨询顾问。他的研究革命性地颠覆了我们对人类表情和情绪的科学理解。带着促进人类表情解密系统开发的热情,他回答了我的问题:"我只是想不出比这个更迷人的事情了。人们思考表情的作用是什么,表情其实就是我们识别他人身份的主要信号系统,是我们区分两个人的方式。我们不像其他的动物一样用嗅觉识别对方,我们根据外貌来识别不同的人。五官的多种排列组合、位置和形状,使每个人有不一样的容貌。这就好比是一个舞台,你在这个舞台上呈现的这些表情,时刻改变着五官。另外,人脸还拥有主要的感觉器官,用来看、听和说。所以人脸是一个绝妙

又复杂的指挥系统。我们从神经科学的研究中了解到，由于面部信息非常丰富，大脑用很大一部分区域来处理它们。"他停顿了一下，"所以我不理解为什么大家都不研究面部表情。"

<center>*　　　*　　　*</center>

把科学的方法应用到艺术中，能让我们将产生成果的创作过程，和那些啰啰嗦嗦、不明所以，甚至只能靠本能的创作过程区分开。本书接下来介绍的镜头前表演规则主要是探索什么样的表演在镜头中好看，辅助大家理解将演员和观众分隔开来的技术媒介，并且帮助演员和导演理解"从表演到镜头呈现的过程中发生了什么"。那么，科学的模式会不会扼杀每一次表演的独特性呢？不会的。相反，科学消解了教条主义的束缚，让演员畅通无阻地进入活力四射、创造力涌现的时刻。

当科学被应用到艺术上时，它提供了通向灵感的渠道，而这是完全超出它自身框架的。有些人可能认为科学与艺术是一对违背直觉的组合，但其实它们是一对相辅相成的搭档。

本书提供的方法以实用和简单为宗旨。记住这一点，我也必须要先说明，演员应该选择对他/她来说最有效的方法。我个人是这样定义"对他/她最有效的方法"的——能创造出非常好的镜头前表演，并且不使他/她痛苦。

我鼓励你在镜头前做试验，通过比较来测试一套方法的有效性。

我痴迷于弄清楚各种方法的效果和原理,但是让你掌握一些确定有效的方法是这本书的主要目的。这套方法不是从任何现有理论推演而来的,而是镜头前实践的成果,来自于以镜头为基础的真实视觉反馈[①]。我们没有时间虚构演员遇到的问题。你接下来会看到,几乎每一个经典的演戏难题都可以在20分钟甚至更短的时间内解决。这本书并不是为了快速解决大难题,但如果存在快速的解决方法,那么也许问题从来就没有看上去那么难。

> 镜头的发明不仅仅改变了我们看到的东西,也改变了我们看待它的方式。
>
> ——约翰·伯格
> (英国作家,他的BBC电视系列片《观看之道》
> 探讨了演员最重要的合作伙伴——摄影机;
> 伯格凭借此片荣获英国电影和电视艺术学院奖)

地上的"T"字闪耀着明亮的霓虹蓝。虽然它刚刚才被贴在油布上,但已经被我脚上那双崭新的白球鞋的鞋尖蹭得边角处卷起了。那时我12岁,正在人生中第一部电影的片场。我看着剧组里的所有人犹如身体里的细胞一样运作着,共同协作,给观众带来一次丰富的感官体验。在这台高频运作的"机器"的中心,有一个安静神秘的"机械

[①] 生物反馈是指通过一些科学仪器来测量人类的生理指标,借此更详细地了解人类的心智运作。——译者注(如无特别说明,注释即为译者所注)

眼",就像是龙卷风中央的风眼一样,驱动着周围围绕着它旋转的一切。我盯着那庞大的"机械之眼",它银色的镜片反射出随即消逝于黑暗中的光圈。

镜头的"眼睛"看起来高深莫测。当我偷溜去看当天素材[①](dailies)时,我发现屏幕上出现的画面和我记忆中几小时前拍摄的画面是不一样的[②]。演员视角和镜头视角看到的东西不一样,使我这个想要以拍电影作为终身职业的人心中留下了一些重要的疑问。

一天下午,我穿着一件束身衣和其他来自19世纪的装束,坐在保姆车的一个角落里,听着加拿大广播公司(CBC)的一个科学栏目。嘉宾正聊着这个话题——自然界的现象看起来杂乱无章,但实际上是有秩序的;要懂得这点,我们只需要转换一下视角。我想知道,是不是很多人还没完全挖掘出镜头视角的作用?

许多电影人都曾表示镜头之眼令人着迷。在1923年发表的宣言《电影之眼》(Kino Eye)中,苏联导演吉加·维尔托夫(Dziga Vertov)写道:

我是一只眼,一只机械眼。我向你们展示一个只有我能看到的世界。从今天开始,我将摆脱人类受限的视角,处于永恒的运动中。我有时凑近,有时远离,有时爬到物体的底部。我会跟在奔跑的马的嘴边,我会随着跳

[①] 指当天在片场上拍摄完的、未经剪辑的图像和声音素材。
[②] 因为每天在社交网络上更新图片和视频,我们现在对这种割裂现象更加熟悉了。——作者注

起又落下的身体一起行动。这就是我,在混乱的运动中灵活应变,记录着令人应接不暇的各种动作。我从时间和空间的限制中解放出来,协调着宇宙万物的坐标,让它们按照我的意愿摆放。由此,我带来了一种理解这个世界的新鲜视角。我会用一种新的方式,向你解释未知的世界。

早年间,我十分幸运地得以和一些广受好评的演员一起工作。他们分享了许多心得体会给我,而我也见证了他们如何将其创造力通过一种高科技媒介表现出来。跟专业人士学习的机会是无价的,不过类似的专家建议在《走进演员工作室》(Inside the Actors Studio)和其他各种访谈节目、博客、广播和新闻频道中都能轻易获取。关于演员在演戏时如何解决种种难题的讨论已经不少了,但新手如何克服重重障碍进入一个竞争激烈的领域,这方面的探讨还是不足的。试镜流程要求你玩耍似地接受任何项目中任何类型的角色,准备时间通常只有一天。它也要求你培养出面对压力的勇气,同时保持开放和敏感的心态。它还要求你举重若轻地在镜头前表现完美。冷读[1]和试镜培训课都急于解决这些挑战,而大多数课程也都提供颇有洞见的理论——但是当这些理论被应用到每天多变的工作和试镜中时,它们最终都捉襟见肘。

[1] 在表演艺术中,冷读(Cold Reading)指的是在没有排练或者提前练习的条件下读着剧本来进行表演。在美国的表演教学中,冷读有一套独特的技巧和表演方式。由于中国表演教学中没有对应的专有名词,故译者在此书中统一以字面的意思将 Cold Reading 翻译成冷读。

> 所有的孩子都是艺术家。问题是长大后，他如何仍然是一位艺术家……我曾经花了4年的时间画出拉斐尔的水平，但是我将会花一生的时间画出一个孩子的水平。
>
> ——巴勃罗·毕加索

当时，作为一个小孩，我很快就认识到，大多数角色的表演思路都是非常简单和相对明显的——做你自己。诚实地、即时地、真心地做出反应。没问题，我能做到。我当时是一个孩子，那种事情对孩子来说是很简单的。但是时不时地，试镜时我会遇到一些自己演不好的角色，这表明仅仅演出当下的"真心"似乎不足以支撑起角色。我的经纪人说这反映了我经验的匮乏，以及天生的演员和受训练的演员之间的差异。于是，我报了表演课，去一所艺术学校学习，暑假期间住在纽约，还参加了美国戏剧艺术学校（American Academy of the Dramatic Arts）的青少年项目。

在接受艺术教育期间，我遇到了一个问题：我一开始有的任何自然的能力很快变得混乱且僵硬。那些训练创造了一种使我从角色中"灵魂出窍"的体验：表演的时候，我总是和角色貌合神离，角色似乎正死气沉沉地躺在手术台上，而我的大脑悬浮其上，正在进行理性分析。这种悖论——努力提高技巧并且专业地使用这些技巧，但这又不知不觉地扼杀了创造力——使我焦虑。在多伦多电影节晚宴的首映礼上看到自己那木讷的表演时，我的焦虑无以复加。那是我青少年时

期的一个噩梦,那噩梦在2630位观众面前,在50英尺高的大银幕上放映着,令我非常不适。

> 我从哲学、心理学、历史学和人类学中学到的表演知识,比我在任何表演课上学到的都要多。
>
> ——蒂姆·罗宾斯

情况变得更糟糕了,但是我太固执,羞愧感没能阻止我继续像那样表演。在十几岁的时候,我搬到了洛杉矶。那时,我只有在饰演心理受到极度创伤的角色时才能进入复试。后来我暂停演戏,去读大学。在那里,我那未被充分利用的认知技巧才得以伸展拳脚,显出活力。在接下来的四年里,我专注于学习哲学和科学,忘却了之前的表演训练,从而恢复了演技。埃克曼博士的研究成果在心理学课堂上被大加宣讲,它让人们更好地理解了面部特写背后的复杂心理。

精神哲学(philosophy of mind)探讨关于"我们是谁"的理论,而生理心理学(physiological psychology)则以科学研究的方式去检验这些理论。有一天,两个学科之间一次失败的交流给我留下了深刻的印象。哲学课上我们争论一个精神理论的逻辑效度,而神经学早就遗弃了这个理论,因为它已经被证明和大脑的真实工作原理没有关系。理论并没有跟上科学的进步——这违背了我们的常识。科学和人文学科之间存在隔阂,这不禁让我思考这个问题对表演训练

有什么影响。

> 在我为角色做准备的过程中,我成了一名科学家……
>
> ——马修·麦康纳

传统的分析表演法

如果传统的训练对你行之有效,那么太好了。就像我们之前说过的,选择对你而言最有效的方式才是最重要的。但是如果你感觉到传统方法对你来说有点吃力,那么问题很可能不是出在你身上,因为当代的表演训练与关于我们自身的最新科学成果是脱节的。现代神经学的诞生时间与主流表演方法被普及的时间,几乎是同步的。我们现在对大脑的了解,已经远远超过神经学建立之初时我们对它的认识,但是如今流行的大部分表演训练是由早先的表演方法推演而来的,而这些方法所遵循的心理学观念早就被推翻了。

对语言和概念的依赖

我支持的思想学派认为演员的工作是服务于剧本的故事和语言。可是矛盾的是,演员的创作过程是与语言无关的。对这个问题的忽视会给演员的训练带来不良影响。标准的教学模式依赖于语言和概念,而越来越多的证据表明,演员的创造力来自于脑中一个无法处理语言和概念的区域。标准教学范式对语言和概念的依赖导致的一个最大问题就是下面西恩·贝洛克的这句话。

> 重重压力催生出焦虑的内心独白,这本就耗费了一部分脑力来处理语言,如果还要表演出来,对大脑的语言中枢来说,负担就更大了。
>
> ——西恩·贝洛克(认知科学家)

也就是说,剖析一场戏的潜台词、动机、障碍和背景故事以及背台词等,使用的都是你大脑语言中枢加工过的概念和语言;但是你的内在声音(inner critic)也会使用大脑中同一区域的语言,这用尽了你有限的脑力。当忧虑进入大脑,而你的内在声音开始叽叽喳喳时,语言中枢的脑力变得有限,而用来忧虑的语言会挤走用来创作的语言。想象你的内在声音是一头犀牛,而对表演做解析的工作是一只土豚,两只动物在闷热的热带草原上,争着从同一个有水的小洞里喝水。谁会喝到水呢?谁又会在努力尝试的过程中被压扁呢?

创造力和工作记忆

"右脑负责创造力,左脑负责逻辑"这句话时常被人们挂在嘴边,但是这个说法是具有误导性的。发表在《科学美国人》(Scientific American)杂志、由斯科特·巴里·考夫曼(Scott Barry Kaufman)汇编的一篇研究概要谈到,当创造力流动时,多个神经网络会同时运作。可是,传统的演员训练倾向于强调大脑的核心能力:工作记忆。工作记忆是我们意识觉察的根本、我们的本体,也

就是"我思故我在"里的"我"。

> 工作记忆是你意识的一部分,无时不在……除非陷入昏迷,不然你无法关掉它。
>
> ——彼得·杜利特尔博士
> (弗吉尼亚理工大学教育心理学教授)

工作记忆让我们专注于手头任务的同时,大脑还能多线程工作。在我们的文化中,工作记忆是很受推崇的,智商测试其实就是对工作记忆的测试。工作记忆是信息流经之处,而非停留之处。最终,新技能被委托给大脑中更强大的区域,无论任务大小都能在这里被下意识地执行。换句话说,技能最终会从你的意识和外显工作记忆中被传递到你的潜意识和内显记忆中,后者就是期刊《行为神经科学前沿》(Frontiers in Behavioral Neuroscience)中说的,"知觉性启动(perceptual priming)、情境性启动(contextual priming)和情绪刺激的典型条件反射(classical conditioning for emotional stimuli)"发生的地方。工作记忆是令人称奇的,但是我们个体的工作记忆能力却在"弱"和"极弱"之间变化。我们曾经以为工作记忆允许大多数人同时在头脑中思考十件事,但是神经影像现在告诉我们这个数字更可能是"四"。我们可以用蜂鸟来类比工作记忆的神奇和脆弱。蜂鸟简直是梦幻中的生物,居然每秒能够在空中拍打它那小小的翅膀七次,但它们也挺脆弱的。

当你第一次学习一项技能时，比如说开车，你会使用工作记忆来有意识地执行每一个步骤。因为工作记忆是有限的，学习的时候就会出现许多失误。工作记忆与你的内在声音紧密相连，而内在声音清楚地意识到了这些失误，以及工作记忆的局限性。这就是为什么你对自己的每一个动作都有自我意识，而这导致了颠簸的、不流畅的"紧张驾驶"。当你的技术越来越纯熟，潜意识的、内在的程序记忆会接替工作记忆的职责，使颠簸的驾驶过程变得流畅起来。如果你是一位有经验的司机，那么程序记忆使你能够开车跨越城市，使你有惊无险地度过无数次危及生命的状况，使你能心不在焉地到达你的目的地，却甚至对这段旅程毫无印象。当习得的技巧从工作记忆中被移除，并在大脑中根深蒂固，我们就会自然而然地、条件反射般地使用它们，一如本能。

工作记忆对于学习来说至关重要，但是在创作型工作中，它只有在和其他的大脑功能平衡共处时才会最大程度地运作。然而，绝大多数的表演训练会强调智力的作用，用工作记忆来进行分析，将条件反射、情绪、冲动、直觉等事物概念化、抽象化，使得演员沉浸在思维世界中，打破了工作记忆和其他功能的平衡。知道这点很关键——所有分析式表演方法，也就是使用语言和概念来分析和创作背景故事、内心独白和潜台词，并且定义"障碍""需求""欲望"和"动机"等概念的方法，都大大地依赖于工作记忆。

> 心理学家发现,工作记忆的增强看似会提升解决数学问题的能力,但其实会阻碍个体对创作性问题的处理。
>
> ——美国心理科学协会

分析式方法对于工作记忆的依赖

对工作记忆的过分强调已经让演员付出了代价。一般的表演练习将人类的体验概念化:把自然的、自发的和条件反射的体验,比如倾听、回应、感受和情绪表达,转化为需要思考的事情。这种行为将我们的直觉从身体剥离,放在显微镜下检视,完全改变了它们的性质,因为直觉原本与工作记忆不适配。

你可能曾经在课上做过倾听练习,也观看过成绩全A的表演系学生所做的一流演绎。这堂课很可能向学生们解释了倾听的重要性,而学生们正在精准无误地锻炼——他们将头稍微歪斜,用眼睛审视你,这和临床心理学里用来识别精神病人的标志是一样的。那是一种紧张的、无情的凝视,就好像精神病人正在把他所有的能量都通过眼睛传递给你。官方"精神病态检测表"的作者、科学家罗伯特·海尔(Robert Hare)把一位精神病人的凝视形容为"强力的眼神接触和有穿透力的眼神"。

精神病人时常不得不假装表现出某种情绪和与之对应的表情,因为他们没有真实地感受和反应的能力。共情能力的缺失限制了他们在

情绪上与他人联结的能力。因此,在他们身上,许多本应是下意识和条件反射的行为变成了"表演"。他们使用自己的工作记忆来有意识地执行倾听的行为,而这导致了过于做作的凝视。精神病人可以是极富魅力的,但是他们也频繁地给他人带来不适感,这是因为大多数人都对伪装出来的"自然"反应有不错的觉察能力。

大家对倾听的关注源于一句格言:表演关乎倾听。然而在一次采访中,伊桑·霍克(Ethan Hawke)分享了他出演台词非常密集的"爱在三部曲①"时的收获:

演员们总是谈论倾听之类的东西,但是理查德总会提醒我们:"你知道吗?你实际上没有在倾听。从这一刻开始,你是在计划你即将要说的话,并且等待某个足够长的停顿来把它插入对话中。"

你可以做一个有趣的试验,在你们能够忘记摄像功能打开的前提下,用手机拍摄你自己和已事先同意被拍摄的朋友们,然后回放视频,观察你真正在倾听时的样子。

情绪

如果身体是演员的工具,那么这个工具在感受和表达情绪的能力

① "爱在三部曲"即《爱在黎明破晓前》《爱在日落黄昏时》《爱在午夜降临前》,由理查德·林克莱特导演,后两部曾获奥斯卡奖项提名。

上与其他人的都不同。即便如此，几乎没有其他任何一个群体比演员面临更多的情绪堵塞。演员们总是致力于唤醒、利用、掌握甚至假装情绪。这些行为的重点与情绪的本质是完全相反的。情绪堵塞之所以产生，是因为演员们花了太多的精力，将自己的情绪置于工作记忆的聚光灯下。

冲动

冲动是下意识的反应和强烈的本能欲求。它代表了我们真实的感觉、恐惧和欲望。我们的冲动昭告了我们到底是谁，它会被我们的内在声音过滤掉，以使得我们能在一个高度社会化的环境中生存。真实的自我一般只会在特定的情况下被接受，其中之一就是在镜头前表演。当我们谈论演员与"真实"的时候，我们说的是演员表达了这些没有被过滤掉的冲动。过滤掉冲动就是过滤掉诚实。当我们观看表演的时候，我们寻求一种诚实的、没有被过滤的冲动和情绪展示。

一些分析式表演练习的价值体现在，当冲动小心翼翼地经过时，练习能分散你的内在声音的注意力，使冲动偷偷溜过。但你也许会发现，当利益攸关时，内在声音会高耸它丑陋的头，把冲动阻拦在半路上，这甚至在一个特定的分析式技巧要求演员"忘记准备工作[①]"时仍然会发生。忘记准备工作，等于向已经不堪重负的工作记忆又抛了

① 即忘记演员为角色做好的思想和心理准备。

一个任务。这和"试着不要想起一只粉红色大象"或者"讽刺进程理论"的道理是一样的。讽刺进程理论是指当一个人故意去压抑或者逃避某种想法（思想压制）时，这些想法反而更顽固。叫你去忘记已经准备好的工作就像是叫你在走钢丝时不要往下看一样，这还不如告诉你脚踏实地。

尝试 vs 挣扎

"尝试"这个词在创作的语境中有两个不同的意思。抱着试验和探索的目的去尝试新事物，是一种建设性的尝试。这种尝试是发现新事物和演员成长的基石。这是一种在没有压力的情况下完成的尝试，因为没有要立刻产生结果的负担。而耐着性子来获取某种不付出努力恐怕就无法得到的东西，是另一种尝试，是为了实现某种效果而进行的尝试。尝试实现某个具体的结果而产生的压力会导致焦虑，而对镜头前的演员们来说，这种焦虑制造了特殊的危险。当压力出现时，我们的脸上时常会出现"非自愿泄露"（involuntary leakage）。这种无意中"泄露"的面部表情揭示了，在你努力让自己沉浸在角色和戏中的时候，你正在感受的压力和任何你试图隐藏的情绪。在其他任何行业，这种"泄露"都不是问题，然而在镜头前的表演中，你脸上发生的一切就是你的工作成果，所以"非自愿泄露"就有问题了。为效果而尝试也可以发生在一位演员尝试激发另一位演员或者观众的某种状态的时候。这种尝试刺破了角色的面纱，揭露了面纱底下演员的

不安，它将演员为效果而做出的挣扎公之于众。

为效果而尝试的另一个问题是，它假设了当下正发生的事情不够好。事情也许的确不够好，但因之做出的努力一定不是解决问题的答案。当你觉得必须"用力"时，你的这种尝试就创造出了角力的对手——一方是你正处其中的状态，另一方是你理想中的状态，这种对立阻塞了自然冲动的产生。那无数次为了让你扎根在戏中的情绪"现实"而进行的练习，就是无用的尝试。这些练习要求你专注于某些外部记忆，或者将一些想象中或记忆中的人的特点赋予你的表演搭档。我不认为通过离开当下的时刻以召唤你过去的某些记忆，或通过把一切覆盖上想象中的"情绪墙纸"以抛弃当下的时刻，是对创作性能量最好的使用。如果你正在尝试无视或者忘记你身边正发生的事情，那么你就是在创造一场虚假和现实拔河的对抗赛，而你的任务本应是把"扮演"变成现实。这看似只有语义上的区别，但这种尝试有真实的衍生影响。对演员来说，尝试用记忆或者幻想掩盖当下的时刻往往是痛苦的，对观众也是如此。不要过分思虑，这意味着不要再尝试用一段记忆或者幻想去否定当下时刻的任何部分。和这本书的方法一起，你将会为了探索而尝试，而不是为了效果而尝试。为探索而做的尝试会迅速地给你带来你想要的结果。

让观众为你前倾

许多演员，尤其是在试镜中，有身体向前倾的癖好——他们念

台词的时候会突出下巴。这时常预示着，这位演员认为自己一定要对其他角色和观众做些什么。演员们时常被告知他们必须尝试去说服，尝试去得到他们想要的东西，尝试去倾听，或者尝试去表达他们的需求。这所有的"用力"导致了演员的身体前倾。"用力"没有什么神秘的，它是一种取悦的姿态。当你停止用力，也就停止了展示，那么你就变得有趣了。这么做的结果是，你不再向前倾了，而看你的人却被你吸引着向前倾了。

非分析式创造力的价值

在许多方面，表演和冥想有着相似的特质和难点。信奉东方宗教和哲学的僧侣把脑中持续不断、快速奔涌的思绪称作"思考者"（thinker）或者"猴子脑袋"（monkey mind）。当我们尝试冥想的时候，"思考者"一般会挣扎着寻求可做之事，从而阻碍冥想。同样地，"思考者"时常打断一位演员的创作思路。冥想，如表演般，遵从同样的"简约而不简单"的原则。学会冥想需要大量的练习，以及对于脑中非"思考者"部分的尊重。大脑中这部分的价值常常被现代西方文化低估，而关于智力的经典分析式定义仍然是最高的主宰，甚至连艺术家们也时常忽略非分析式创作的贡献。我们的内在声音异口同声地强调工作记忆，它们熟练地宣告分析式方法的贡献，并且彻底抑制我们的冲动。演员有时会因为自己没有智力上的贡献而感到不安，他们怕自己其实只是编剧和导演的木偶，但这种不安削弱了演员

在自身领域内做出的重要贡献。在虚构的情境中拥抱下意识的、即时的创作冲动，对一位演员来说，是最富有挑战性的尝试，而这份努力不能被贬低或埋没。演员的职责是独特的，与编剧和导演的许多需要外部工作记忆完成的职责不同。比起写作，演员的工作更像抽象绘画。演员，还有他们的合作者，不应该再轻视非语言概念、分析式工作记忆范畴外的创作了。

> 处在压力下的运动员有时试图控制他们的表现，但这反而会让他们的表现更差劲。这种控制，时常被称为"分析性瘫痪"（paralysis by analysis），它源于过度活跃的前额皮质。其中一种防止这种瘫痪的方式是开始采用对工作记忆依赖最少的学习技巧。
>
> ——西恩·贝洛克

作为一位镜头前的演员，你必须与表演艺术及演艺圈固有的各种压力抗衡，这些压力会让你容易受到大声聒噪的内在声音的影响。你必须同时征用那些最符合你创作需求的心智能力。考虑到真实情况和关于人体的最新科学研究，最优的表演方法很可能是对工作记忆的依赖程度最低的非分析式技巧。

感觉记忆 vs 想象力

在现代表演流派中，有的偏重记忆，比如斯特拉斯伯格，有的强

调想象力，比如艾德勒；两者之间的巨大分歧，让我们误以为想象力与记忆之间的区别比事实上的要更大。

> 研究人员早在几十年前就已经知道记忆是不可靠的。尤其是在主动回忆某段记忆时，记忆容易受到改动，因为在那一刻，它是从一个稳定的分子状态中被硬拉出来的。
>
> ——维吉尼亚·休斯（科学新闻记者）

研究表明，回忆起一段记忆的过程也是重建记忆的过程。同一事件，我们回忆中的版本和真实情况之间的区别是相当发人深省的。在"感受记忆"的练习中，当你从往事中挑选一段对情绪有重要影响的记忆时，你就已经让它染上了一些这次练习的特点，改变了原本的记忆。你从记忆中掘取得越多，它的原始风味保留得就越少。一旦记忆被过度使用，你可能就会意识到过去的记忆变成了一个工具。我怀疑，正是这种无意中的"表演练习"破坏了对我们最有意义的记忆（塑造了我们自我认知的记忆），导致很多的演员，包括斯特拉·艾德勒（Stella Adler）和康斯坦丁·斯坦尼斯拉夫斯基（Constantin Stanislavski），都觉察到方法派的表演方法使演员们变得神经质。但是，不管是借助自己的类似记忆来进入角色，还是通过想象类似的处境来进入角色，最后在镜头前都没有看得出来的效果的话，那么这场辩论也就无关紧要了。通过尝试此书中列出的技巧，你将自然而然地摒弃那些费时费力又没实际效果的方法。

表演的科学法则

把科学法则应用到表演中,能让你看清一套表演方法中哪些方面是有用的,而哪些技巧听起来不错却在镜头上没有效果。

> 当人们提起斯坦尼斯拉夫斯基表演法时,每一个人都仿佛略知一二。所以在美国,这个表演方法就变得非常混乱难懂,演员们也莫衷一是。学习这个方法也不像学弹钢琴一样清晰易懂,毕竟在钢琴课上,你了解琴键就好了,它们是不会变的。
>
> ——斯特拉·艾德勒

相关性不等于因果关系

表演训练一定可以锻炼出优秀的演技,有助于表演事业的成功吗?还是说它们只是相关?科学和统计学里的"相关性不等于因果关系"法则指的是,两件事先后发生,并不代表前者导致了后者的发生。在采访中,演员总是充满激情地谈论他们表演时的准备流程,但在片场你常常会发现他们并不是这么做的。

"进场。"主化妆师边喊着边走进房车[①](trailer)。在出入作

① 每个部门都有自己的房车,这里指的是片场用作化妆的房车。在片场,房车被广泛地使用,每辆房车相当于一个房间。

为化妆间的房车时大喊一句"进场",是片场的一条规矩。这是因为出入房车时,重量发生变化,房车会震一下。这一震可能会让化妆师把眼线划过演员的脸颊,又或者让发型师在使用卷发棒时不小心烫伤演员,所以每个人在听到"进场"的那一刻会暂停手头上的事情。有一次,我跟一位毕业于茱莉亚学院的女演员共用一辆房车,我问了她一些表演训练和流程的问题。我们几乎一整个早上都在聊天,因为这是一部年代戏,需要在妆发上花数个小时。那天的晚些时候,当我们都站在各自的定点①(mark)上时,我问她是否正做着她早上跟我描述的那些技巧。她摆摆手,笑着说:"不,不,我已经不那么做了。"一位演员受过某种方法的训练,甚至是某种方法的拥护者,并不意味着其接受的训练是其才华和成就的根本原因。演员对自己创作过程的描述是不可靠的,主要是因为有一些难以言喻的东西。

> 在表演艺术中,大多数伟大的从业者都清楚地知道自己在做什么,即使在最好的、最成功的、浑然忘我的时刻,他们的身体也能保持运行,这就是技艺。
>
> ——梅丽尔·斯特里普

① 定点即演员在一场戏中需要待的位置,一般会有胶布贴在地上,作为标注。一场戏中如果有走位,可能会有多个定点。演员很多时候需要准确地站在定点上,以方便镜头对焦。

安慰剂效应：当信念使然

安慰剂效应是指当你相信在做的事情有益于你自己时，你的信念让你体验到它的益处——但其实它本身是没什么用的。在许多领域，尤其是表演这件事情上，自信扮演了一个关键的角色。感觉自己对技艺有不错的把控，能积极地影响结果；相反地，自我怀疑则有损表演的效果。一个好的理论能通过激发自信来安抚一个演员，并且给予他/她一种掌控感，即使理论本身无法通过镜头前的任何效果得到证明。除了给予安慰性的自信，有时很难确定一个方法本身是否真的存在价值；方法不只与天赋相关，还要能帮助你创造出伟大的表演。如果自信是成为一名伟大的电影演员的唯一要求，那么所有的演员都应该在"安慰剂效应学校"训练，向安慰性的幻想屈服，接下来他/她就会拥有精彩的职业生涯。自信也许对人格健康来说是重要的，它也能有效地抚慰你的内在声音，但这并不意味着自信是伟大表演的充分条件。我见过的不自信的演员与自信的演员同样多。而我见过的表演中，令我印象最深刻的一些表演就来自于被自我怀疑困住的演员们。在拍完电影《暴劫梨花》（*The Accused*）后，朱迪·福斯特（Jodie Foster）认为自己的表演实在是差劲到她再也不会被雇用了，而她后来凭这个角色拿下了奥斯卡最佳女主角奖。保罗·纽曼（Paul Newman）曾说过，"我刚开始做演员的时候简直就是糟糕演技的代表……"凯特·温斯莱特（Kate Winslet）拍完《理智与情感》（*Sense and Sensibility*）后也感觉自己犯了一个可怕的错

误。温斯莱特同样凭借这个角色获得了奥斯卡最佳女配角奖提名。

自信是导向心理健康和幸福的通道，并且对于减轻因压力而产生的焦虑有其价值。但是要呈现出有力量的表演，还需要自信之外的其他因素。依赖某种方法的安慰剂效应存在一个风险，那就是它很容易遭受质疑。即使方法中某一元素以最低的程度失效了，怀疑也可能溜进来，使安慰剂效应消失。如果安慰剂的效果几乎是你从某个表演方法中得到的一切，那么在一瞬间，你就可能失去一切。

升级的非理性承诺

沉没成本谬误（一个在心理学、商业、政治和军事策略中使用的原理）可能导致"升级的非理性承诺"，后者描述了一个常见的人类特点——即使显然有另一条更好的道路可供选择，你仍会选择继续留在现在这条路上，因为你已经为此付出许多的成本了。你必须要问自己：我学习的课程能否使我获得镜头前可见的进步？

确认偏误

有一条科学原则是要避免"确认偏误"。我们心理上存在默认的倾向：去寻找会支持我们观点和信念的证据，而忽视那些可能反驳它们的证据。验证我们观点的一个重要部分就是尝试去反驳它们。如果应用到演员身上，那就意味着你必须尝试"对的感觉"的另一面。许多尝试会让你感觉不对，但会在镜头前产生令人欣喜的效果。

镜头：你的老师、最好的朋友、最伟大的合作者

大学毕业后的几个月里，我已经忘了以前接受过的表演训练，重新开始试镜和进行电影拍摄。我参与了一部电影的制片和表演，这部作品前所未有的棒。但当我又遇到一些表演上的老毛病时，我坚守了传统的观念——找到最适合自己的一套表演训练方法能成就一位演员（升级的非理性承诺）。但是这一次，一台摄影机为我免除了一场西西弗斯山的劳役①。

我开始做试验。朋友们和我像往常一样为每个试镜做准备。一旦准备好了，我就会把我们的试镜片段拍摄下来。在回放中，我们无数次认识到自己选择的表演思路是大错特错的，无人幸免。我们做足了功课，表演思路也是诚挚且真实的。我们扎根于角色和当下的时刻。在镜子前，在面对另一位演员或者表演教练②的时候，我们可能演得

① 西西弗斯是古希腊神话中的一位国王，他死后得到的惩罚是把一块巨石推上陡峭的山坡。每次快要被推到山顶时，巨石都会滚落回山脚，他又得重新开始，永远反复下去。因此，西西弗斯的劳役常常被用来形容一项不可能完成的任务。
② 美国一般以acting coach称呼教表演的老师。译者考虑到coach一词突出"亲身训练"，弱化"教授和学习"（这一点较符合美国的演员训练系统），故将该词直译为"表演教练"。需要留意的是，在美国大学的戏剧专业教学中，表演老师仍然被称为教授（professor）或者老师，而不是教练，这里coach特指专门培训演员的职业训练学校或私人表演工作室里的指导老师。

非常好，但是当我们回放表演录像时，我们发现那些表演思路不总是走得通。镜头对人类表情的呈现很不一样。由于大多数试镜是上镜①的试镜，所以如果在试镜前不用摄影机来确认自己的表演是否合格，会使自己处于劣势。

21世纪初的某一天，我坐在一个小小的，混杂了新油漆味和空气清新剂气味的等候室里。装裱过的电视剧海报使这个休息室熠熠生辉，折叠椅一个接一个地排列着，男女演员坐在椅子上翻着他们的剧本选段②（sides），有的人在轻声过台词，有的人躲在自己的世界里放松。门后响起一个声音，带着一丝解脱："谢谢你们！"紧接着，门打开了，一个女演员走了出来，她边向停车场走边祝大家好运。然后一个女人从办公室里走出来，查看了一下报到表，喊道："莎拉？"莎拉跳了起来，问候了选角助理，然后跟着她走进了房间。房间里放着一台被固定在三脚架上的摄影机。我扫了一眼等候室里剩下的演员，大多数人都很眼熟，有的演过影视剧，而有的我此前在类似的等候室里遇到过。这时，一个个子挺高的女演员到达现场，撩起她那刚刚吹好的棕色秀发，踩着四英尺高的高跟鞋，妖娆地扭步走到报到表前，然后大声说："老天啊，路上太堵了！"所有人点头。一个穿着便装夹克、牛仔裤和Keds运动鞋的男演员试着计算他今天所有的试镜时间，以此来评估他能顺利完成今天所有试镜的难度指数。另

① 在美国，几乎全部的影视和广告试镜都是上镜的，不管是现场的评判人员（选角导演、制片人、导演等）还是远程的评判人员，都通过屏幕观看演员的表演。
② 指一个剧本中的几页台词，供演员试镜用。——作者注

一个唇下刚冒出小胡子的男演员说了句俏皮话，来缓解空气中弥漫的紧张感。不一会儿，我们都开始坐立不安，假装对穿墙而过的清晰对话一点也不在意。莎拉正和选角导演谈论着她出演美国全国广播公司（NBC）某个热剧时有多开心，然后她开始试镜——这场试镜让等候室里三分之二的女演员意识到她们没有理解这场戏的潜台词。而另外的三分之一，可能理解了，也可能同样茫然。

我的内心独白反映了一个演员即将击球的时刻。这是一次艺术上的挥棒。棒球运动员有可以专注的目标，一个清晰的目标，一套能衡量的方法，一次更完美的执行。但是这样的完美并不是演员的目标。完美过于直白干净了。对演员来说，挥棒的时候并不需要紧盯着球的中心，而应期待那些甚至会让自己惊喜的自然冲动。莎拉仍然在房间里。她一定表现得很好，比在她之前试镜的那个演员好多了——那个演员只进去了不到两分钟，就垂头丧气地出来了。又或者实际情况是反过来的。也许在莎拉之前试戏的女演员表现得无懈可击，而莎拉只是外形上和角色要求一致，而表演欠佳，所以选角导演才尝试着调整她的表演。不管是哪一种情况，莎拉很快就会走过电影公司里摆放的衣架，走到铺着蓝水泥的停车场上去找她的车。这个停车场有一个足球场那么大，像是水被排空的泳池。当这个地方不被用作演员停车场的时候，电影公司会往里灌满水，然后用巨型风扇吹它，创造出汤姆·汉克斯数亿元制作中波涛汹涌的布景。接着，莎拉可能会放松或戒备地和她的经纪人展开一场小心翼翼的对话："试镜进行得还不错……至少我觉得……他们给了什么反馈？"她跟经纪人打包票试镜

进行得很顺利，因为她无比专业，如果反馈不好，一定有什么奇怪的原因。无论是哪一种预测，她都不会真的知道试镜结果到底如何，因为唯有选角部门真正地看见了试镜过程。

演员会被奉劝不要思考这个问题。某个人拿到复试资格或者被选中的原因有很多，妄自猜测只是徒增烦恼。你必须学会释怀。试镜的过程充满了拒绝，它不允许你去解释自己的表演，它同样不会给予你从失败中总结教训的机会，因为你看不到错误在哪里。而你的经纪人就离得更远了。我不介意受到伤害，但我也不希望变得脆弱。整个试镜的情况看上去像是直接或间接地让演员处于被动的位置。那些试镜做得很好的演员也不一定是最适合这个角色的演员。试镜完全是另一种怪兽。演员和选角导演都不认为这是理想的流程。我幻想着有一种方式可以摆脱预读剧本这个环节，甚至直接通过让演员们提交预录好的试镜视频来选角，而这个视频同时能作为可视化的学习资料，为演员提供反馈。

这次试镜结束，拿衣服走人的时候，我没有打电话给经纪人，而是打给了我爸爸——一个机器人制作爱好者。我从他身上继承了对科技的热爱。我向他描述了建立一个线上试镜流媒体平台的愿景，他被这个有挑战的提议给吸引了。那是2005年之前，YouTube一类的视频分享网站还没上线。Flash还没作为视频播放插件出现。大多数视频很小、像素化、缓冲时间长。2004年，我们计划创建第一个画面清晰、播放流畅的线上试镜视频平台。

这个平台花了好几年时间才被推广出去。一开始洛杉矶的经纪

人和代理都坚持认为没有选角导演会对此感兴趣。当我终于碰见一个代理认为这个平台很酷并且愿意给它做推销时，选角导演开始留意它了。他们从来没有见过这样的东西，所以对这个新科技很感兴趣。从那时开始这项科技应用就变成了主流。因为它是新的，所以他们都乐意为完善和调整这个流程提供建议。

迫不得已让人自力更生。频繁的录像意味着甚至连搭档都成了能省则省的部分。我撕下一小片胶带，贴在墙上，作为我的视线标注。我还会在表演试镜片段时，留出另外一个角色说话的时间，然后再用我随后在GarageBand音乐软件里录制的对白进行填充①。一旦录好了对手演员的台词，我就会先输出单独的音频文件，再将它们导入Final Cut Pro剪辑软件中。输出、上传、发送。一直以来，我都认为表演是一种严格意义上的社会艺术形式，但是当我在镜头前试验时，独立和孤立让我开掘了新的深度，而且变得无所畏惧。

> 一个针对音乐家的经典研究对世界级的专业表演者和顶尖的业余爱好者进行了比较。研究人员发现两个群体在练习时非常相似，除了一点：世界级专业表演者独自练习的时间是业余爱好者的五倍多。
>
> ——丹尼尔·科伊尔（《天才的密码》的作者）

① 一开始我会在软件里把我读对手演员对白的声音调节八度，但很快这就成为没有必要的一步了。没有人会注意或者在乎这件事。——作者注

独自做表演前的准备工作突然之间变得无法避免且不可或缺。

很快，我就在我那个隔音的、用钨灯打光的步入式衣帽间里为电视剧的试镜做了一系列的测试①，再把线上试镜视频发送给线下的创作者，以获取评价，然后做出调整。Showfax.com②的会员一天可以下载24个剧本选段，所以在不同的试镜之间我会用远远超过我试镜范围的剧本选段来做镜头前的练习，而这些练习帮助我获得了和之前不同类型的角色的试镜。为不同类型的角色试镜，并且从每一个参与选角过程的人和摄影机那里获取反馈，由此，一种训练方式诞生了——类似20世纪30年代到40年代那些在小成本电影中小试牛刀的影视演员们所采用的训练方式。

在这个过程中，我开始花大量的时间做幕后工作。当我为朋友及其介绍的人拍摄试镜片段，跟他们分享我学到的技巧和小贴士时，我开始对导演这个工种感兴趣。我与许多深陷泥沼的演员产生了强烈的共鸣——花里胡哨、相互驳斥的表演理论太多，我们都被迷惑了。我

> 当我们在教学生的时候，我们也在学习。
>
> ——塞内卡（公元一世纪中叶）

① "测试"是"网络测试"的缩写，当一个演员为一部电视剧的主要角色试镜时，测试是试镜流程的最后一步。——作者注

② Showfax是BreakdownsExpress.com（发布试镜信息的官方网站）提供的一项服务，让北美的演员能从上面下载试镜的剧本选段。——作者注

确信我们在做的事情不是什么尖端科学（rocket science），但是不知为何，科学又似乎能按部就班地成功把火箭送往太空①。

镜头与信任

你也许生来就具有运用镜头语言的创作直觉（也就是说，你有做演员的天赋），但是生来会演并不能保证你已掌握表演之道。即使那些喜好扩展自身能力范围的天才艺术家也会跨入自己不熟悉的领域。不管你是在训练直觉，还是在培养新的技巧，只有观看自己在屏幕上的表现，你才能从镜头的角度欣赏自己的表演。最常见的证据就是，很多演员会在自己明明表现出最佳状态时突然中断拍摄，说"我就是没有感觉"。偶尔自身的感觉会和镜头所看到的情况一致，但是这种巧合诞生的可能性几乎是随机的，尤其在演员接受镜头前表演训练的初期。与此同时，如果你是完全的新人或者被过去的成就所蒙蔽，那么镜头前训练所展现的客观事实可能会让你被疑云笼罩。

第一次在屏幕上看到自己的表演时，几乎所有人都退缩了。从心理上习惯透过镜头之眼看自己，这要花点时间——镜头的视角与镜子视角是相反且无关的。我告诉演员，要允许自己花时间来调节这种不适的情绪反应，这是调节自身视角的一部分。最初的不适只需要少量

① 这里是双关，"It isn't rocket science."在美国俚语中意为事情难度低，作者用火箭的比喻表示这套方法帮助演员一次次精准地解决了表演难题。

的课时就能消退，接下来你就能够专心开始学习了。在另一种极端情况中，如果你作为一名影视演员已经取得过不错的成就，那么当你能够从镜头的角度看表演时，它可能会给你带来挑战。这背后有许多原因，有一些比较显而易见。最近康奈尔大学的一项研究表明，更多的经验可能会导致更不理性的评估，因为前者容易使人对自己的专业感产生依赖。

当然，当谈论到表演的好和坏时，我们必须明白，审美偏好存在差异。当我们谈到好演员时，这些差异一般指的是风格而不是能力。如果这些演员正处于被成功蒙蔽双眼的状态中，我不期待他们会在不能够正确评估自己屏幕上的表演时相信我。这时我就会叫他们带一位家属、信赖的朋友或者伴侣作为和他们对剧本的人来到课上。演员身边亲近的人一般会不带疑惧、直率地说出"你疯了吗？刚刚的表演很糟糕"之类的话。这时我就能开始细细地道出演员的哪些行为需要为镜头做调整，以及如何调整表演。一旦这些调整做完了，演员就能够通过对比有问题的那一条旧片子和经过调整后的新片子来看见自己的进步。

信任是赢回来的

演员被告知必须"信任自己的表演""信任自己的准备工作""信任导演""信任自己"。有多少老师曾经坚持让你信任自己的准备工作，可当你没有达到他们的预期时，他们看起来像失望的父母？

无法硬逼自己去信任，并不是一个缺点。对于正常的思维来说，它是一种优势。证明准备工作会创造积极的结果，借此来赢得你的信任，这是老师的责任，但信任不是准备工作的一部分，如果你做的准备有价值，信任会自然而然地随之而来。

不使用摄影机练习表演的三个缺点

如果没有镜头视角，练习表演会存在三个缺点。为了揭示这个问题，我设计了本书中的练习方法。

缺点1：失去创作的主动权

演员的处境已经很被动了，为什么还要把自己放在不得不只听从他人的评价来调整表演的境地而放弃更多的主动权呢？尤其当其他人评价你的表演是通过肉眼，而不是镜头视角的时候。

缺点2：陷入专家偏误（expert bias）

在多伦多、洛杉矶和纽约的学校里，我曾见过有些人带着新鲜的自然冲动[①]（impulse）来到舞台上，在课堂上被调教后表演得更糟糕了。老师会说"做得好"，所有人会客气地鼓掌，然后演员一头

[①] 自然冲动在表演里指的是当下的自然冲动和本能反应，包括一时的渴望、按照一时的点子或想法而行动的倾向，是好表演里的重要元素。

雾水地跳下舞台。对于你的表演，在你无法用自己的判断力去验证的前提下，把评判表演的责任交给他人，会让你落入一种诉诸权威的逻辑谬误，也叫"专家偏误"。专家偏误指的是，当我们所认可的专家在某个话题上提出意见时，我们的大脑会停止对该情况的理性判断。发表在《科学公共图书馆》（PLoS ONE）上的一项研究表明，被测试者在面对专家给予的意见时，大脑中控制决策的区域的活动显著减少。研究人员的结论是："这些结果支持以下假设——专家意见会'卸载'……个体大脑中的决策选项[①]。"

玛丽莲·梦露（Marilyn Monroe）去哪里都要带着她的表演教练宝拉·斯特拉斯伯格（Paula Strasberg），也就是方法派表演的创始人李·斯特拉斯伯格（Lee Strasberg）的妻子。名气让梦露能负担得起拍戏时随处带着宝拉的奢侈行为——这是一种全然的依赖。这种依赖毫无疑问地加剧了她深深的不安全感，而这个问题只有钱能解决。在演艺生涯的任何阶段，独立是最好的投资。

缺点3：容易凭感觉而不是根据视觉效果表演

之前我们探讨科学法则中的"确认偏误"时就聊到过第三个缺点了。作为演员，我们倾向于信任"感觉对"的事情——我们认为"感觉对"的表演就是好表演。虽然演员是用情绪表演的，但是如果"感

[①] 译者翻阅了原论文，这里的"卸载决策选项"指的是在做决策时，如果听到专家的意见，我们就会停止计算和权衡，从而由专家意见引导决策过程。

觉"没有以镜头能理解的语言呈现在银幕上,那你的观众不会也无法在乎你的感觉。镜头前表演是一种视觉媒介,它是呈现给观众的一种艺术形式。与某些看法相反,它的目标不是心理治疗。首先,你的感觉必须以唤起观众的反应为目的,通过视觉的形式传递到观众那里。但演员预估自己表演的水平时,很容易高估其主观感受在这个过程中发挥的作用。如果这条告诫听起来有违你的第一反应,那是因为我在号召你去尝试那些感觉不太对的演法。让你感觉对的演法并不总是适合镜头的,而感觉错误的演法时常会给你惊喜。表演是如何被传递到银幕上的?最终,表演在观众心中激起了什么情绪?将你对表演的感觉作为衡量前述问题的标尺,是危险的。

你也许刚刚开始职业生涯,能演的角色小到导演不会给予你太多的指导或者关注,或者你在一个电视剧里拥有常规出演角色①(series regular),但是这部电视剧采用导演轮班制②,而且导演可能对拍摄片子的条数有限制。无论是哪种情况,你都不大可能有机会和导演建立关系,而你又不能依赖让你感觉对的演法。所以,除非你此前就和镜头建立好了合作关系,不然就只能盲目地演。

在镜头前练习表演为你和教练或者导演提供了一个检查和协调的平台。不管是镜头前表演还是舞台表演,以互相评估工作为基础的信任会带来一种更专业、更有建设性的关系。镜头是不可或缺的合作

① 常规出演角色指的是电视剧中频繁出现的角色,很多时候是主演或者中心角色。与之对应的是每集出演角色(episodic character),指仅在单集内出演的角色。
② 指每集换不同的导演执导。

者。我呼吁拥抱镜头，并且根据它来调整你所做的一切。

一个适合分析式方法的地方

我发现最适合使用分析式方法的时候是回放视频、评估表演，并根据你在屏幕上看见的表现为表演做出调整的时候。试验、分析、试验、分析、删掉、重复。但这分析并不是语言上的、概念上的、智力上的和抽象的，它是视觉的、听觉的、肢体上的。在表演一个虚拟人物时，我对传统的分析式方法能否，或者能够多大限度地转换成镜头前的效果有很深的质疑。当然，在塑造历史人物时，由于人物的特点已经有资料记载，做准备工作的时候，你需要做一些调研分析。也许你的角色是虚构的，但它存在于特定的文化中，比如说海军。在美剧《海军罪案调查处》（NCIS）的选角视频中，有一项公告专门提醒演员，如果试镜海军相关角色，务必注意仪态：昂首挺胸。在这种情况下，创作很大程度上受到二次创作的影响——你表演中的元素是通过观察海军人员，或者是通过在哥伦比亚广播公司（CBS）选角办公室的大厅里读注意事项学来的。

也许分析式方法也有其他的价值——如果你有足够的时间消化和提炼分析式准备工作的精华，并把它转换为可用的灵感来源。可惜的是，你几乎不可能有足够的时间完成这个过程。如果你只有一天左右的时间来为试镜做准备，或者拿到了一个临时的出演机会，为了使分析式方法产生效果，你的工作记忆必须超速高负荷运作。考虑到这

个问题，我建议把一切必要的分析式方法保持在最低限度，尤其当准备时间有限时。当大脑中塞满了准备资料时，除非时间充裕，否则你很难知道哪些内容能最好地服务于你的角色塑造，以及如何最有效地使用这些信息。对于分析式方法来说，充裕的时间能帮助你充满安全感，而稀缺的时间则可能让你崩溃。

你也许强烈地感觉到分析式方法对你很有效，然而你仍可能好奇这一方法在多大程度上以及你做的调查资料中有多少内容，实际地转换成了银幕上呈现出来的效果。任何方法，无论是分析式还是其他的，其中任一元素的有效性，总是能被镜头测试出来。尝试其他的东西，看看到底什么方法会在镜头前奏效。

锻炼你的思维

对于创作型工作，使用分析式思维的最好方式是读书。读历史、哲学、科学等，尤其要读各种体裁的叙事文学——电影剧本、舞台剧本、短篇故事、诗歌以及小说。演员至少要会阅读，才能够理解他们的角色所扎根的那些故事。有这样一个笑话，演员快速翻动剧本，说："没用的东西……没用的东西……没用的东西……我的台词……没用的东西……我的台词……没用的东西……没用的东西……"许多教表演的人都强调演员要阅读，比如斯特拉·艾德勒。通过阅读剧本和小说，你会成为一位更好的演员，并且加深对故事和角色的直觉。无须多想，读书吧，潜移默化地吸收，通过被动的获取来丰富你的思维。

才　华

定义影视演员的"才华"

大多数演员因为过去成功地塑造过几个角色而声称自己有才华。但是如果拿着几场精彩的表演就能声称自己有才华，那么"拥有几次精彩的表演"就可能只是一个共同点，而不代表专业水平。几场精彩的表演只能算作偶然的、一次性的精彩表现，它什么时候成为用来认证影视演员拥有卓越才华的特征了？

当人们谈论伟大的演员时，会将他们描述成：为了"成为"所演的人物，把自身所有的个性都抹去的人。但与此相反，反而是那些做回自己的演员，那些开放、脆弱、真实的人，用极其坦诚和真实的人格魅力打动了我们。许多巨星因为饰演自己而获得赞誉，但是他们往往也会为了"奥斯卡的诱饵"而尝试其他的角色类型，那些挑战性大到足以吸引美国电影与艺术科学学会注意的角色。

另一个关于才华的标准也适用于试镜的演员。那些必须试镜的演员会被期待持续地呈现高水平的镜头前试镜，不管这个角色对于只拥有一个晚上的准备时间的演员来说多么具有挑战性。因此，对于影视演员的才华，有一个简单且完整的定义，可以总结为以下两点：

(1)广度:能够"饰演自己",同时可以驾驭不同类型的角色和影视体裁。

(2)持续性:持续地呈现高水平的试镜和银幕表演。

心理学家K.安德斯·埃里克森、研究员/作家马修·塞耶德、马尔科姆·T.格拉德威尔、丹尼尔·科伊尔和亚马逊网站上其他越来越多的研究精英人士优秀特质的作者们已经写过,只要一个人做了一万个小时的结果驱使型的练习①,才华(在某种程度上)是可以被掂判的。这个法则的一个重要的附加说明是:只有在你有能力衡量和核实结果时,重复性练习才能带来进步。

学会本书中列出的方法,即使一个初学者也能练出镜头前表演的专业技能,并掌握广度和持续性。如此一来,在正式入选以前,你就已经向着成为一名才华横溢的影视演员的目标迈出了一大步。

培养才华的步骤

这本书里列出的方法会侧重基于自然冲动、情绪和直觉的技巧,让演员在为角色做准备时最大限度地减少对语言、概念和工作记忆的

① 虽然练习是培养才华的重要部分,但最近的研究表明练习本身不是唯一的相关因素。我们会在这本书之后的章节里探讨定义演员才华的内行标准是什么。关于一万个小时定律的反对观点记录在一篇来自杂志《快公司》(*Fast Company*)的文章里。——作者注

依赖，这些是软技能，帮你在承受外在压力的情况下，为角色做准备。硬技能——技术性的且更多地来自工作记忆的技能——是当你独自在镜头前练习时，也就是没有外在压力的情况下，用来完善镜头前表演方法的。硬技能是用来支撑软技能、创作冲动以及强大的镜头前表演直觉的根基。

第二章
为角色做准备

自然主义——饰演你自己

> 今天你就是"你",比真实更真实。没有人比你更真实。
>
> ——苏斯博士

在电影被发明之前的几个世纪,角色表演[①](character acting)是唯一的表演方式。流行一时的漫画式表演和情节剧(melodrama)让苏联演员康斯坦丁·斯坦尼斯拉夫斯基感到无力,并促使他为演员发明了一个基于自然主义和心理学的新系统。意料之中的,在电影诞生之后的几十年里,一种自然主义的表演风格逐渐流行起来。电影是一种新媒介——观众能够在高倍镜头下看到表演者,这让观众觉得自己似乎能看见表演者的内心了。特写镜头使得观

① 角色表演一般指演员表演的核心目的在于塑造出彩的"角色"本身,而这些角色一般是不寻常的、古怪的或者有趣的人物形象。中文表演教学中一直把这一类演员称作性格演员(character actor)。译者之所以决定不按照之前的翻译,是考虑到虽然 character 这个多义词有"性格"的意思,但在该词组中,character 并不是指"性格",而指的是"角色"。译者也建议读者慎重采纳网上关于"性格演员"的定义。

众能察觉演员面部的那些披露了真相的微小变化——无论我们能否意识到，每个人天生就有识别这种变化的能力。观众发现，他们渴望一种崭新的、亲密的体验。自然主义大受欢迎并最终成为电影表演的现代标准，而这也表明观众想要看到一些无掩蔽的和脆弱的东西——真诚无碍，一览无余，让观众看到人的本真状态，看见人摘下面具。

<center>* * *</center>

作者："您已经发现了3000种不同的、表现情绪的表情？"

埃克曼博士："我们有能力做出大约10000种不同的表情，其中只有3000种是和情绪有关系的，而这3000种之中只有少于100种的表情是你能在任何带有情绪的对话中看见的。关于这方面的词汇有很多，而大多数都不会被使用。许多表情不过是某一种表情的不同程度的变体。当面部肌肉收紧时，它们能制造出一个非常夸张的表情，但是这个表情也能有很多变化。我也研究对称性，即左脸和右脸有多么和谐。而对称性也会变化，当一个面部动作是被故意制造出来的时候，脸会有点不对称。当情绪越来越真实时，它就变得越来越对称了。"

<center>* * *</center>

正如埃克曼博士解释的那样，你的大脑中有很大一块区域是致力

于解读他人表情的。人具有"左视偏好"(left-gaze bias),当我们看着一个人的脸时,会倾向于向左看,将注意力集中在对象的右半边脸,这是因为人的右脸可以更好地表达情绪。即使是狗——我们跨物种的伙伴,也已经在看人脸的时候,进化出了"左视偏好"。

观众不但试图解读角色的真实感受和想法,他们还将银幕上的演员看成是自己的替身。特写(CU)、大特写(ECU)、过肩(over-the-shoulder)和主观视角(POV)等镜头角度,使观众能够潜入一个角色的视角,从而窥探另一个角色的表情,并且不带任何参与其中的心理负担。正是因为这种如临其境的透视感和史无前例的体验,电影才深受人们喜欢。

大多数你能出演的角色都会要求你"饰演自己"。这种表演风格的地位太稳固了,我甚至听说一些职业演员坚持认为它是唯一一种好的表演风格。它是一种后现代的表演风格,一种"反风格"的风格。它之所以在当下的创作环境里被强烈鼓励,有许多原因。最普遍的原因是,导演喜欢选那些本身已经是他们饰演的角色的演员,这会让大家的工作轻松点。这也是一种更保险的方式,能让导演得到他需要的表演。

不要演,要成为。

——李·斯特拉斯伯格

那些频繁饰演自己的演员被普遍认为具备与生俱来的人格魅力，如茱莉亚·罗伯茨（Julia Roberts）、迈克尔·塞拉（Michael Cera）、布鲁斯·威利斯（Bruce Willis）、桑德拉·布洛克（Sandra Bullock）、威尔·史密斯（Will Smith）、卡梅隆·迪亚茨（Cameron Diaz）、欧文·威尔逊（Owen Wilson）、伍迪·艾伦（Woody Allen）、乌比·戈德堡（Whoopi Goldberg）、文斯·沃恩（Vince Vaughn）、克林特·伊斯特伍德（Clint Eastwood）、杰克·尼科尔森（Jack Nicholson）、小罗伯特·唐尼（Robert Downey Jr.）以及玛丽莲·梦露等。观众为这些人着迷，他们想看这些人身处不同的情境，克服各种困难——只要演员保持状态，观众是乐意付费观看的。"巨星的定义标准似乎是他们的永恒性。约翰·韦恩（John Wayne）永远是约翰·韦恩。加里·格兰特（Cary Grant）将巨星演技的秘密形容为'像人们熟悉且喜爱的茶或者咖啡品牌般出现在人们的生活里'。"①

　　自然主义的表演风格要求你不多不少地、准确地做出你当下感受的事情。这样一来，你就在你的体会、思考和表达之间制造了一个完美的对称。与埃克曼博士描述的面部肌肉的对称性相似，那些直接反映了人类体验的表情，展现出一种能向观众传递诚实的对称性。这是不带滤镜、不模糊和不假装的诚实。它是一种率真，一种使观众对演

① 引自麦克纳布（Geoffrey Macnab）的文章《疯狂的丹尼尔·戴-刘易斯——独门秘籍使三获奥斯卡奖实至名归》。

员感到亲近的坦露——这时演员卸下了我们每天在现实生活中都会面对的伪装或者人设。我们的日常交流中充满了不同程度的不真诚——套路化地回应"你好吗"，装腔作势，带着防御心理，假装开心或者成功，装作感兴趣或者遮遮掩掩。戴着面具可以保护我们内在的脆弱感，以防被他人批判的双眼看见，然而，不得不戴上它或者与同样戴着保护罩的人交流是很累的。向观众敞开心胸，是勇敢的体现，这表示你愿意坦露自身。基于你即时的自然冲动的表演，可以使你从意识冰山的小小一角，潜入最深、最冷的丰富的精神世界的海洋。

我们总是容易过多地思考任何与表演相关的事情，而"饰演自己"也不例外。"我们怎么知道自己是谁？"理查德·霍恩比（Richard Hornby）在《演戏的终结》（The End of Acting，一本挑战了主流风格的专著）中问。"当教授斯特拉斯伯格表演法的老师要求学生在舞台上'饰演自己'时，他暗示这个'自己'是天生的，但真的如此吗？"[①]

霍恩比的批评指明了为什么这么多分析式方法使演员被困在他们自己的脑袋里。我不认为任何人能给出关于他们是谁的完整定义，这样一个概念断然不是天生就存在的。

但是在一种非概念化的感受上，我们准确地知道自己是谁，而他人也知道我们是谁。这是一种一致的能量，一种能够被识别的整体

① 引自麦克纳布（Geoffrey Macnab）的文章《疯狂的丹尼尔·戴-刘易斯——独门秘籍使三获奥斯卡奖实至名归》。

感，是一种"属于你的感觉"（youness）。当"饰演自己"仅仅意味着存在本身，即尊重当下的自然冲动，那么所有演员都能理解如何饰演自己。剧本剥去自我认知中分析的部分，而用虚构的过去和现在的情境替换它。而此时仍然遗留在你身上的是一种能量、情绪、肢体感、自然冲动以及其他也许无法命名的元素。当你遵循剧本中的舞台指示①念台词时，"饰演自己"就会让你的能量和真实的、即时的自然冲动沸腾，如此一来，生命的气息就被带入剧本中了。

尊重一切，什么都不要否认。不要用力，不要逼迫、削减、软弱或者压制。再说一次，你必须简单地允许、体验，不带任何强加的意志。不要根据你想好的"如何演"的点子来演，做就行了。直接做意味着你的信任——你不需要向镜头展现任何东西，镜头会自己找到它想找的东西。镜头前表演艺术的要义在于简单、诚实和大量的非分析式创作。但是由于表演行业受到多种元素的综合影响，演员能够掌控的部分很有限，所以很容易在自己说了算的领域用力过猛，最后使表演这件事变得更为错综复杂和劳神费力。

对于那些无法简单地去做的演员，一个附加的指引会有帮助："你现在是在'展示'，只要感受就够了。"当演员所做的超出了他们对自然冲动的反应时，我就会提醒他们。当你做的事情超出了"仅仅去做"的时候，当下的提醒会使你立马回到正确的状态。不用多

① 舞台指示指的是剧本中写给演员或为场景提供信息的叙述性说明。比如，剧作家可能会在某些台词前的括号中标明对该台词的语气建议。

久，你就能接受"直接去做"的状态，并且使之成为习惯。

如果你现在感到焦虑，那么尊重自然冲动意味着拥抱、感受和表达那个冲动。真诚是有吸引力的，允许它存在，焦虑就会得到缓解。"饰演自己"与你私下一个人在家时的状态相似——放松，在当下感觉毫不费力。就像这样，只是场景被搬到了镜头前而已。这件事情的挑战性和勇气就藏在焦虑的对立面中。

"饰演自己"的表演风格已经被教授了几十年，而且不同的学校有不同的传授方式。在我小时候上的艺术学校，我们会被训练如何保持诚实的状态、尊重自然冲动；在念剧本的时候，我们只能根据当下的感受来读，情绪不能多也不能少。来到洛杉矶后，我遇到了一位顶尖教师，他将自己所教授的内容命名为"自在状态"。我极力推荐埃里克·莫里斯（Eric Morris）写的书《请不要演》（No Acting Please）以及相应的练习手册《成为与去做》（Being and Doing）。书中提供了许多意识流练习，用来消除阻挠你"只是去做"的那些障碍物。正如我说的那样，额外辅导一般只需要一点点就足够了，但是他提供的练习十分有效和有趣。

当你为一个角色做准备，并且这个角色需要自然主义风格的表演或者有"饰演自己"的要求时，试着尊重自然冲动。

关于自然主义表演的疑难解答

这一章我们会聊聊自然主义表演风格的几个难点。

演"小"了

单纯说表演得"小"了或者"大"了,是过分简单化的表现。最常见的问题是演员的行为与其潜在的自然冲动不相称。正如我们之前讨论过的,真实性是由"你正在体验的"和"你正在表达的"之间的自然平衡或者说对称性决定的。镜头会捕捉到任何哪怕是一丁点的不一致,并把这个不平衡放大给观众看,这将使观众无法暂时放下怀疑而去享受你的表演,他们会对你的表演感到失望。

以此推论,如果自然冲动很强烈的话,做出夸张的反应是可以的。影视表演并没有禁止大幅度的动作。回想一下电影《热天午后》(*Dog Day Afternoon*)里,在阿提卡(Attica)那场戏中阿尔·帕西诺(Al Pacino)的表演。很简单,夸张必须扎根于强烈的自然冲动,因为镜头会捕捉到演员即便只出界一丁点的个性色彩。你必须同时留意镜头参数——强烈的自然冲动和大幅度动作是否能被和谐地放入画面中。

也许"少即是多",但表演幅度小不意味着能量少。松弛状态也

不意味着能量少。从概念转换到肢体表现上时,演员总会对此出现误解。当你被要求小幅度表演时,也不要泄气,不能像一艘充好气的救生艇被扎了一针一样,深深地呼气以致排空了能量,连嘴巴都不好好打开,含糊其辞,不知所云。练习轻轻呼气的同时保持思维和肢体的警觉。

镜头会捕捉到身体的能量。我的一位朋友曾向我描述激光近视眼手术的过程——一束激光射进你的眼中,然后医生会切除你的一部分角膜,使你恢复完美的视力。在这个过程中,当医生把一束白热的激光射入病人的眼中时,病人被要求保持绝对的静止,看向前方,不能有任何一点动作。大多数人会为保持静止而恐慌。"必须,不要,动"的想法可能让你几乎无法控制自己。但是,在一粒尘埃或某个想法刺激大脑并发送信号以启动眼部肌肉导致眨眼的瞬间之前,激光设备会感应到你的身体在启动动作,然后马上关机。在十几毫秒内,它就探测到了预示着一组反射活动的生理机能。虽然我们不是用于激光近视眼手术的机器,但人类数千年的进化赋予了我们探测到面部和身体肌肉是否启动的能力。然而,和冥想练习相似,在表演中你必须保持既放松又警觉的状态。当一个人的表情和姿态看起来不像是准备对外界刺激或者内在想法做出反应时,你的表演就失去了生气,而你也失去了生命力。这也许就是为什么人们常说"表演就是做出反应"(acting is reacting)。

有一次我在华盛顿州拍摄,一位著名的电视剧女演员和我在酒店房间里对台词。她长长地呼了一口气,随即就意识到自己的这个动

作,说这是一个她一直以来尝试纠正的坏习惯,她总忍不住通过这个方式来放松自己。接着她向我展示了这个动作如何让她的角色失去了生命力。

我的另一位朋友在完成了一场试镜之后来探望我,他扑通一声坐下,然后悲叹:"你有没有发现,有时你认为你演戏的状态很真实,但其实你只是演得很无聊而已?"我确实曾经见过他演得"小"并且"真实"的时候因为失去了生气而变得无聊,我还曾因此而感到愧疚。

如果你最近发现自己在镜头前因为演得"小"而变得乏味和死气沉沉,那么在保持平稳呼吸的同时不要长长地呼气,这样会放掉你的能量。不要过度放松,也别过多呼气,让身体的肾上腺素保持在一定的水平。除非你饰演的角色受伤严重,一定程度的紧绷感能让演员看起来更有吸引力。但过分紧绷以致产生焦虑,会让观众看得难受。最好以保持"警觉感"所需的肾上腺素的平衡为目标。警觉是不带焦虑的紧绷感。肾上腺素是随着一系列相关的连锁反应而释放的。你必须成为一位大师级的观察家和这一系列连锁反应的专家。我们将会在接下来的章节里进一步讨论这个话题。

眼泪与笑

眼泪

剧情紧张的戏里总会需要眼泪。即使舞台指示并没有要求"大声

啜泣",你也许仍会感觉一串串泪水是最符合剧本情境的反应。剧作家通常会写出格外悲惨的情节,比如,在戏中你的孩子或者爱人被谋杀了。即便剧本非常好,人造痕迹重的片场和一条条反复的拍摄也会使得眼泪难以一遍遍地重复出现。这不是你作为演员的失职。你越清醒,越投入到当下的剧情中时,这就变得越具有挑战性。你自然的状态可能无法使你到达这个情绪高地,而开始用力的话,就是死路一条。

幸运的是,我们有两种生理信号能消解用力,然后让你在当下的时刻流出真实的泪水。

当一场戏要求对悲剧事件做出反应时,第一阶段[①]的反应是否认。这一阶段也恰巧是冲突的高潮,比流下泪水时的紧张感要更有力量。悲痛的开始通常是崩溃点之前的延宕时刻。这时角色处于震惊和不知所措中,此刻让一串串泪水涌出则意味着自己承认当下这个不可言喻的现实。否认也许只会持续片刻,尽管偶尔它会持续得比较久,令人备感煎熬。否认是令人紧张的,你的观众会屏住呼吸,想象这一刻正发生在他们身上,并为这种程度的情绪冲击做好充分的准备。事实上,在镜头下,一个没什么情绪的反应看起来反而是极度震惊的状态,如暴风雨来临之前的平静,使得即将到来之事能够震慑我们的内心深处。它会带领你的观众到达同情心和共情力的高点——观众很可能会跟着你一起崩溃。所以,不要轻易释放,不要鼓励泪水任意流

[①] 瑞士裔美国人伊丽莎白·库伯勒·罗丝(Elisabeth Kübler-Ross)在1969年出版的《论死亡和濒临死亡》中将悲痛的状态划分为5个阶段,依次是否认、愤怒、讨价还价、抑郁和接受。

下,克制它们。克制泪水和积累泪水的机制是相反的。克制泪水不让它流下,也是一个人否认时的自然状态。克制一种情绪会加剧它——对于演员而言,这通常是一个不幸的困境,但是在这个例子里,它正好完全符合你的需求。让强度不断累积,直到你几乎无法忍耐,然后才让泪水流下。

> 我曾经以为戏剧性在于演员哭的时候,但其实戏剧性在于观众哭的时候。
>
> ——弗兰克·卡普拉

很巧的是,这也是表演"喝醉"的关键。"喝醉"状态通常是指"尝试让自己看起来是清醒的"。放松面部和身体的全部肌肉,然后克制自己,不让自己在说话时看起来像一个喝醉的人。

第二种更加人为地触发[①]泪水流出的方式已经被演员使用数年了。在此我先发一个免责声明,以防有人吹毛求疵。抛开免责声明后,我想说我即将描述的方法已经成功地被我本人以及成千上万的影视演员使用。

在泪腺下面极轻薄地涂一点Vicks®·Vaporub®[②]——不是在眼

① 这种触发实际上是"逆向启动情绪反应",这意味着从后往前倒序启动某种情绪,分解或操纵某种情绪表达的生理要素,以再创造并激发那种情绪。——作者注
② 一种薄荷膏药剂。

睛里面，提醒你，只是眼睛下面——会带来许多与悲伤的生理反应，包括泪水。非常真实的泪水会自然地滑过脸颊。薄荷醇是片场的化妆师使用的东西，操作方法是把薄荷醇放进一个装满化妆棉（以防薄荷醇晶体直接喷入眼中）的无针注射器的末端，然后把薄荷醇气体吹进眼中。不过有一次一滴薄荷醇穿过化妆棉射进了我的眼睛，特别痛苦，我不得不去看医生。安全地使用Vaporub®不难，因为大多数人只会在眼下涂点膏体。专门针对电影从业人员的化妆品供应商会出售一种薄荷醇唇膏，既便携又能被轻易地涂在眼角。

薄荷醇通常是演员在家录制试镜视频以及在片场拍戏时使用的，在现场参加选角导演的试镜时没那么好用。我再提出一个关于薄荷醇的警告：薄荷醇不是一个你能随意控制的开关。你一定不愿意当着选角导演的面用它，而如果你在走进试镜房间前抹上它，试镜之前你就已经濒临崩溃了。

笑

对演员来说，另一个很大的挑战是表演真实的笑。西莱斯特·霍姆（Celeste Holm）讲过一个她与贝蒂·戴维斯（Bette Davis）在拍摄1949年的电影《彗星美人》（All About Eve）时的故事。两位女演员都因为这部电影获得了奥斯卡奖项提名。贝蒂·戴维斯是出了名的难相处，和全剧组的人关系都很僵。在电影拍到尾声的时候，有一场戏霍姆被要求大笑，而且是持续地放声大笑。霍姆在多条片子中都很好地完成了。贝蒂·戴维斯对着霍姆心怀不满地嘟囔道："你

我可做不到。"她的嘟囔被导演约瑟夫·L.曼凯维奇（Joseph L. Mankiewicz）无意间听到了，然后他让西莱斯特·霍尔曼拍摄这条大笑的戏，以此来羞辱贝蒂·戴维斯。

拍完主镜头后，拍摄单人的覆盖镜头时[①]，要发出真实的笑有一个诀窍，那就是让片场上的某个人坐在画面拍不到的地方，然后挠你的脚板。我知道这听起来也许极其荒谬或者做作，但即使你只感觉到一丁点痒，这个技巧就能唤起真实的、真正的笑，触发大量欢乐的笑声，方便导演在后期剪辑时使用。

再强调一次，从挠痒痒中获得的笑就是从当下的自然冲动中获得的笑，而不是从脑力劳动中获得的。你可以绞尽脑汁，逼着自己假笑，你也可以使用技巧，让自己可以随时展现冲动、灵感和本能下的笑容。

跳视（saccades）、凝视（fixation）和瞬目（nictation）：镜头如何理解你的想法

当你扫视周遭的事物时，你的目光会在物体之间跳跃，在一点上聚焦然后迅速移到下一点。当你的目光带着这些小跳跃观察一个区域时，你的大脑正在构造一个关于外部世界的"精神地图"。你的目光

[①] 在你拍完主镜头后，你会拍摄各种覆盖镜头，包括所有的中景镜头、特写镜头和大特写镜头。——作者注

对想法的反应与此相似,即当你尝试着把你的想法串起来时,你的目光会形成跳视——这是一个专业术语,指的是目光迅速从一个焦点转移到另一个焦点。

当你的思维停留在一个想法上时,你的目光就会停在一个外部世界的物体上。虽然这个物体在你的视线范围内,但你并没有真的在看它,这意味着你并没有把注意力放在它身上。当你沉浸在深深的思考中时,你正看着的物体就像你脑中那个想法的替代品。当你尝试把一连串的想法串起来时,你的目光就在你周围的物体之间移动,停留在它们身上,但并不专注,只是短暂地跳视或凝视。当这些想法终于凝成了一个更大的、有意义的想法时,你的目光很可能会在稍长时间内凝视某个特定的外在物体。当你沉浸在思考中凝视时,你眼部周围的肌肉会稍稍收紧。这是感知盲视(perceptual blindness)的一种,叫"认知俘获"(cognitive capture)。跳视和凝视的时长增加,暗示这个人正沉浸在思考中。

除了跳视和凝视,在思考的同时你还会瞬目,瞬目即眨眼的学术表达。为保持双眼的健康湿润,人一分钟只需要眨2~4次眼,但我们习惯的眨眼次数一分钟最多可以达到20次。有证据表明,眨眼是为了释放你在一个想法上的注意力。每一次眨眼,你都会将大脑恢复到初始状态,以便让注意力从一个想法转移到另一个想法上。这和人紧张的时候发疯似的眨动眼皮是不一样的。每分钟眨眼15~20次看起来是完全自然的。

在一个演员努力想起一段事先死记硬背的内心独白或者台词时,

他跳视和眨眼的频率会显著下降。这是一种下意识的行为，表明你已经悄无声息地进入了自动驾驶模式，此时这些台词并不是源自有意义的、自发的想法。我们看看回放，当你在寻找一句台词而不是有意义的表达时，机械的、自动驾驶模式的表演，或者说"太干净"的表演总是会伴随着放缓的眨眼频率和更少的跳视次数。

要让你的表演焕发活力，有一个方式是让它变"脏"[①]。比如，当你在思考要说的话时，你可以眼神飘忽或者在一瞬间内摆弄些什么东西。你可以发出微小的声音：轻声的叹气，一个"啊"或者"嗯"。"弄脏"一场戏或者使它变"粗糙"，是指在寻找下一句台词的时候，加入一些和思考相关的，微小的、慌张的动作。当我们无法记起某个特定的想法或者找不到合适的措辞时，这些动作会自然发生，它们反过来制造了跳视和眨眼。你可以把它们想成大脑在寻找意义时制造的小涟漪。用这种行为为戏加料，不是拖延行为。它是在很短的节顿[②]（beat）中出现的。你只需要一点时间就能回想起你的台词，但是这些小动作能让一场戏免于单调。

跳视、凝视和眨眼带领观众靠近你的思想，但又谢绝完全进入。

[①] 即为表演内容增加一些如"杂质"般的质感，加一些合适的小动作，让它变得更生动。

[②] "节顿"在西方表演教学中主要代表两个意思。一个意思接近于"停顿一拍"，是一个动作词。还有一个意则接近于"一小节"，即某段拥有同一个动作、中心思想或主题的台词，比如，一个 new beat 就是指一段与上一段台词拥有稍微不同的目的、主题或动作的台词。作者在这里表达的是前一个意思。为了更全面与准确地表达 beat 的含义，译者选择以"节"和"顿"组成的新词"节顿"来翻译在表演教学中作为专有名词使用的"beat"一词。

观众能够在某种深刻的、本能的程度上与你发生共鸣，同时又与你的思想保持一定的神秘距离。跳视、凝视和眨眼通过揭示无法言说之想法的状态，让角色的内心世界在观众面前若隐若现，但任何的细节都无法被猜透——这是一种人类生来就无法抵挡的诱惑。

> 认知心理学家现在告诉我们，大脑不是如其所是地认识世界，而是通过一系列"啊哈！"时刻，即发现新事物的时刻，创造了一系列的心理模型。
>
> ——汤姆·吴杰克（信息设计师）

为了从一开始就避免一场过于单调的或者没有新意的戏，不要事先决定好任何的想法、内心独白或者潜台词。从定义上来看，"发现新事物的时刻"就不能是先前就知晓或者排练好的。观众无法读取你的想法，但是他们可以感知到——当你的眼神透露出正在酝酿的意义以及随即而来的发现时。允许任何想法自然地出现，也就允许了意义的出现，而这毫不费劲地制造了跳视、凝视和眨眼，以及展露人性意义的点点滴滴。

看 vs 看见

我们每天用大量的时间四处观看，但并没有真的看到什么，这是因为我们总是沉浸在自己大脑的想法中，这是非常普遍而自然的现

象。剧本中经常见到由"看"向"看见"的过渡。举个例子,一个演员也许在饰演一个正坐在办公桌前开小差的角色,一个同事走进来。"噢,嗨,"他对这个刚刚走进来的同事说,"我刚刚没有看见你在那里。"与此同时,这个演员很可能演出一个微小的挑眉、眨眼,用头或眼神做出小小的"再次确认"的动作,以表示他现在"看见"那个同事了。其实这个小动作是对人类微小生理机能反应的误解。在大多数情况下,在看到录像回放前,演员都不会发现自己做了看起来做作的动作。

在生活中频繁发生的情况是:你的大脑在思考、东想西想,你的目光被动地四处游移,当你从一个想法跳跃到另一个想法时,你的目光也从一个外在物体跳到了另一个物体上,或者你凝视着一个物体,然后呆呆地有点失神;接着,有人进入你的视野,或者径直朝你走来,然后你看向他们,恍惚了一下,才"看见"了他们。这不是微小的"再次确认"或者惊讶的表情,这一刻你体验到了画面淡入的过程,你的注意力被抓住了,失焦的眼神变得聚焦了。这个过程极其微小,却能被任何人留意到。这是一种精神和角膜的调节。你可以这样练习这个过程——直直地看着一个人,然后被脑中的一个想法分散注意力,接着你从想法中出来,再把面前的人的影像带回到焦点中来,在和他们讲话前先看清他们。在镜头前的时候,你必须允许自己有一瞬间的意识转换,并且让你的眼神从失焦转换到聚焦状态。

库里肖夫效应（The Kuleshov Effect）

演员不仅要与镜头、剧作家、导演和一部电影中的许多其他的元素配合，还要和观众配合。20世纪初，苏联导演列维·库里肖夫(Lev Kuleshov)进行了一系列的电影实验，展示观众是如何理解一个影视演员的表演的。他拍摄了演员伊万·莫兹尤辛（Ivan Mosjoukine）的镜头，然后把这个片段分别与一碗汤、一个躺在棺材里的年轻女孩以及一个美丽的女人魅惑地躺在长椅上的画面剪辑在一起。观看过程中，观众认为莫兹尤辛分别表现出对汤的渴望、对女孩的悲伤和对女人的垂涎。但其实在这三个画面中莫兹尤辛的镜头都是同一个。你可以去www.TheScienceOfOnCameraActing.com网站上的"相关资料"部分观看这个实验。这个译制的"库里肖夫效应"片段展示了剪辑对认知的影响，以及观众是如何在电影制作的艺术中扮演主动而非被动的角色。你的工作不是把自己内心世界的精确细节传递出来，而是传递出"我有内心世界"的信息。将诠释作品的自由和满足感赠予观众，让他们主动地参与进来。好好地利用"猜谜"的吸引力，不然观众会无聊的。

基调与风格

基调

除了镜头，影视演员最主要的合作者是剧作家和导演。他们确

定角色的定位，通过语言和动作展现某种特定的情绪和精神世界，而这些反映了影视的类型和基调。常见的影视类型包括喜剧、戏剧、史诗、恐怖、奇幻、动作、科幻、西部片以及这些风格的任意结合。在每一个类型中有不同的基调、强度和风格。影视类型以及更细节的基调分类，并没有在我们平时探讨角色塑造和表演技巧时被频繁提及，然而演员总会遇见一个与此相关的挑战，即无法理解和服务于作品的整体基调。不要认为忽视影视作品的基调可以被理解为"我把自己独特的风格融进去了"，你只会被直接判定是一个糟糕的演员，或者说得好听点——不是一个有感知力的演员。

我们以喜剧为例，多机位拍摄、半小时一集的喜剧和单机位拍摄、同样半小时一集的喜剧风格不同。前者是指在摄影棚内拍摄、自带观众笑声作为背景音的电视剧，如《宋飞正传》（Seinfeld）和《生活大爆炸》（Big Bang Theory），后者则是《发展受阻》（Arrested Development）和《消消气》（Curb Your Enthusiasm）这类剧。二者之所以不同是因为多机位拍摄几乎只拍摄中景画面，没有特写镜头，所以前者风格类似于剧院里的表演风格。记住：如果作品采用多机位拍摄，那么你拿到的试镜片段中的对话会是双倍行距的。通常只有在多机位拍摄的剧本中才会有双倍行距的对话。①

《实习医生风云》（Scrubs）的制作方拍摄了一集名为"我在四个摄影机里的生活"的片子，在这集中，他们将单机位拍摄改成了多

① 这是北美地区的行业惯例，不一定适用于其他地区。

机位拍摄。风格上的改变是惊人的。你会发现同一部电视剧中，两种不同的拍摄手法制作出了相互矛盾的片段，主演们也在表演风格上做了一些调整。你可以在www.TheScienceOfOnCameraActing.com的"相关资料"中观看相关片段。

全程单机位拍摄的喜剧和戏剧也有许多种基调和风格；同一基调，其风格和强度也有所区分，这从《王牌播音员》（Anchorman）和《安妮·霍尔》（Annie Hall）的对比就能看出来。基调或者风格在很大程度上是由对白决定的。大部分的剧本要求演员赋予角色生命并使台词变得生动起来，但是也有例外——当剧本本身就足够野心勃勃、充满智慧，文字和想法已经足够吸引人的注意，这个时候演员只需要简单清晰地把台词念出来就好了，往里面增加任何东西都可能只是画蛇添足。这一般会让那些想用丰富的表演来匹配杰出剧本的演员心生烦躁。概念复杂、充满智慧、连珠炮似的对白的剧本，会让多余的情绪和肢体动作都显得令人分心、反应过度和愚蠢无比。

让神经松弛下来，不带任何多余的情绪，简单地说出对白，这完全不会减少你的个人贡献或者显得你没责任心。全然地服务于充满智慧的对白并不是一项简单任务。伟大的演员懂得服务于伟大的剧本而不强行卖弄才华。剧作家阿伦·索尔金（Aaron Sorkin）和大卫·马梅（David Mamet）就以剧本对白机智、观点突出而闻名。在后者的书《真实还是虚假》（True and False）中，马梅说演员必须服务于对白，不要多想或者多做。许多演员感觉自己被他的观点羞辱了，但其实在处理这类风格的剧本时，这个"药方"是完全对症

的。"直接说台词"是对待这一类型的剧本时最重要的教义。你可以用马梅的剧本和马梅的技巧做练习。如果出于某种原因,你很难在网上找到这些材料,那就去租电影,然后抄下电影中的对白来练习。

审视现实

你见过什么不知名的演员能主演马梅的电影吗?明星演员是最能接触到好剧本的人。在知名度达到一定高度之前,你需要做的工作比简单地念出剧本上的对白要多得多,这样做的主要意义就是为欠佳的剧本做出弥补。很多时候你的工作在于升华纸上印好的台词——**同时千万不能改变任何一个字**。对于试镜来说,这实在是重中之重,所以我必须要用加粗的字体来强调其重要性。在发表于《好莱坞日报》(*Hollywood Journal*)的文章《犯下好莱坞的终极罪行》("Committing the Ultimate Hollywood Sin")中,选角导演马尔兹·里罗夫(Marci Liroff)把改台词这一冒犯行为形容为……你自己猜去吧。决定是否雇用你的人中,至少有一位是剧作家,而当你任意改动他写的台词时,他一定不会开心。更恶劣的情况是,许多演员自作聪明,用一句更差的台词取代了纸上的台词。也许你是很聪明的,尤其当你是一个技巧娴熟的即兴表演演员或者喜剧演员时,而你想出的台词也许确实更好,但你还是把它留在自己的作品里使用吧。

用极出彩的表演技巧处理糟糕的剧本,意味着你会从大多数嚷嚷着"这本子就这样,我没什么能做的了"的演员中脱颖而出。能支撑起剧本的表演通常是通过塑造强有力的角色来实现的。稍后我们会细

致入微地讨论角色塑造。

有时，由于剧本实在是太糟糕，你不得不使出和对待杰出剧本同样的技巧——简单地说出台词。这意味着不赋予它任何意义或分量。快速地说出它，然后接着往下走。通过随意地说出一句糟糕的台词，甚至通过快速咕哝以"吞下"一句可笑的台词，你能在不冒犯或绑架观众的注意力和不把观众拖出故事之外的前提下，带领你的观众往前走。这在相反的情况下也是一样的效果——简单、直接地抛出一句伟大的台词能够吸引观众的注意力，引发观众思考："我刚刚没听错吧？"逼迫你的观众在脑中进行二次确认是在发出一个有意义的挑战，因为如果他们不全情投入地观看，就可能会错过巧妙的转折点。在以上所述的两个极端例子中，同样的技巧都很好地服务了剧本。

在剧组的所有职位中，也许就属剧作家的工作最难了。多亏了剧作家，出现在银幕上的好剧本似乎越来越多了。在本书出版之时，大家都认为现在是电视的黄金时代。我们能够通过为好内容付费来鼓励这个潮流，但是直到好剧本全然主宰的乌托邦来临之前，未成名的演员都必须牢牢抓住任何可能的机会。

一旦你对此方法有了不错的掌握，我恳请你，以及任何我辅导的演员：用能找到的最差的剧本选段来练习。糟糕的作品到处都是，差剧本非常好找。通过练习，你能把渣滓中的渣滓都演得非常出色。当你最终找到了拯救作品的钥匙，并且呈现出和谐的效果时，你会感觉非常踏实且欣慰。你可以把这个挑战理解为"在极狭窄的创作空间内做艺术"。

风格化的写作

另一种被划分为"莎士比亚式独白"的基调和风格类型，能在昆汀·塔伦蒂诺（Quentin Tarantino）的电影中找到。对于昆汀的巧妙对白来说，"直接说出台词"这条规则并不适用。他的剧本有着一种诗歌般的、独一无二的节奏韵律。我喜欢使用《杀死比尔》（*Kill Bill*）中新娘的演讲内容作为女演员的练习台词。大多数女演员会畏惧这个练习。好的女演员想要把这场戏中的真实演出来，倾向于简单地说出台词，以尊重台词本身，但这么做通常会导致这场戏过于平淡。

如果你是一名女演员，有一个极佳的方法能够帮助你理解许多昆汀风格的女英雄角色：坚定地双手叉腰，双脚分开，立于地上，放低下巴，让声音共振从头部下沉到胸腔。这会让昆汀作品中许多强大的女性角色发出有力量的声调。在读昆汀的对白时做这个姿势，能有效地把他的风格融进你的身体中。昆汀许多作品中的男人和女人都有一种肢体上的和语气上的从容不迫、趾高气扬。他们的动作和说话语气如此自信，以至于生发出一股戏谑感。观看他的电影，然后尝试体验这些特质。

> 模仿不只是奉承的最高级的形式，它也是学习的最高级的形式。
>
> ——萧伯纳

尝试风格化的剧本，也多尝试模仿，精准地还原电影中演员的演法。模仿是我们最古老的，也是发展得最好的学习形式之一，我们甚至进化出了一种专门致力于这项任务的细胞，即"镜像神经元"。正如迈克尔·凯恩（Michael Caine）所说："你必须一直偷师，但只能从最好的那儿偷……偷学任何看起来有价值的技巧……分析他或者她是怎么做到的，然后盗用它，因为我可以保证他们也是偷学来的……"

> 原创仅仅是精明的模仿罢了。
>
> ——伏尔泰

在参加一部电视剧的试镜前，上网观看其中一集以理解这个电视剧的基调。如果你要试镜一部电影，那就从剧作家或者导演之前的作品中选取片段观看。流派、基调和风格越来越多地融合在一起，概念变得模糊，所以你要从骨子里体会它们的细微差别。

阐述类角色

在电影和电视剧里存在一些仅仅是给主要角色透露信息或推进故事进程的角色。当你遇到这样的角色时，很重要的一点是不要通过抢戏减弱这个角色本身的作用。你要展示给选角导演看，你意识到了这个角色在故事里是什么地位。我曾试镜某电视剧中的客串角色"辅导

员"，试镜的剧本选段是一段很长的独白，独白向两位主演透露了信息。这段信息是那一季故事线的核心。试镜剧本里没有任何关于"辅导员"这个角色的信息，所以我立即意识到这是一个阐述类角色。当我在选角导演面前完成表演后，她站了起来，为我鼓掌，然后感谢我。我没有做什么特别的表演，可这正是她开心的原因。她说这一天所有的试镜演员都尝试在这个角色身上多加点戏，却让故事偏离了主线。当然她的赞美并不意味着我拿到了这个角色，另一位同样理解阐述类角色的女演员最后拿下了这个角色。

角色和喜剧

许多演员会面临两个普遍存在的挑战：演绎喜剧和塑造角色。作为一名影视演员，你会被要求为剧情片塑造多层次的、与现实生活中的你并不相同的角色；你也会被要求涉足喜剧。在这一章中，我们会阐明一个技巧是如何同时解决这两个难题的。仅仅在"饰演自己"的方法上做出小小的调整，你就能在精通喜剧的同时完成复杂的角色塑造。

角色塑造

> 如果一位演员想真诚地饰演某个角色，那么就不应该把塑造角色当作某种智力练习。①
>
> ——维奥拉·斯波林

之前讲的"饰演自己"的方法非常有用，在大多数情况下它都是

① 译者翻阅了作者引用的论文，关于"把塑造角色当作某种智力练习"，上下文是这样的："过早地强调塑造角色可能会使演员陷入某种固执的'角色扮演'，阻碍演员之间动态的关系变化"，"……演员会因此模仿自己，去演出自己对该人物的解读，如此塑造角色就成了一项智力练习"。

极佳的指导方针。这条规矩的例外出现在仅仅"饰演自己"无法满足角色需求时。特定的角色会要求你化身为几乎在每一个方面都和你自己不同的人,例如凯特·布兰切特(Cate Blanchett)在电影《蓝色茉莉》(Blue Jasmine)中以及菲利普·塞默·霍夫曼(Philip Seymour Hoffman)在电影《卡波特》(Capote)中饰演的角色。这些角色往往拥有更高的视角、独特的个性,并且在饰演这些角色时,演员的外表时常需要发生戏剧般的改变。也许我们会听到许多表演老师、选角导演和备受赞誉的演员谈论如何使一切回归到简单、真实以及情绪上的诚实,而与此同时,观众和评论家则对演员尝试转型表示赞赏。许多演员发现自己似乎陷入了哲学冲突之中:你是"饰演自己",还是蜕变成一个与自己完全不同的角色?假设你被选中出演一个和自己完全不同的角色,那么既能让你成功地完成一次彻底的转型,又能使你扎根于真实的可靠方式是什么?

喜剧

> 悲剧就是悲剧……任何一个双手健全、呼吸自如的人都能搭建起一栋纸牌屋,然后轻易地将它吹倒。但要让人们笑出来,那就需要天赋。
>
> ——史蒂芬·金

令人印象深刻的喜剧角色有着不同寻常的世界观和极其清晰具体

的特点，比如电影《子弹横飞百老汇》（*Bullets Over Broadway*）中的黛安·韦斯特（Dianne Wiest）或者电影《谋杀绿脚趾》（*The Big Lebowski*）中的约翰·古德曼（John Goodman）饰演的角色。一些人认为喜剧基因是天生的，也有一些人认为，如果你生来缺乏喜剧基因，也可以通过掌握一些条分缕析、切实可行的规则来学会喜剧表演。你也许会好奇，在没有经过分析推敲和反复训练的情况下，怎么获得喜剧表演技巧？

在早年间接受的表演训练中，我总结了几点关于角色塑造和喜剧表演的看法：

● 在诸多表演学校中，只有即兴表演学校专攻喜剧表演和角色塑造，这些学校看起来是专为喜剧小品设置的。

● 在角色塑造和喜剧表演上有天分的演员往往不会过多地揭示他们的准备过程。这可能是为了保护神秘的灵感酝酿过程，又或者对一个非语言性质的准备过程，他们很难在语言形式的采访中表达。

● 在你到达职业生涯的某个水平之前，参加的大都是一些剧本欠佳的喜剧的试镜。这些喜剧需要独特的角色视角来让剧本变得有趣。

● 为了获得胜任所有角色类型以及驾驭各种剧本的能力，一名演员必须既掌握角色塑造技巧，又精通喜剧表演方法。

在一间位于好莱坞老区的独立公寓中，被磨坏的硬木地板上散落着80个幸运饼干大小的纸片，每一个纸片上都用记号笔写着一种情绪，有初级情绪、次级情绪和第三级情绪。初级情绪——如恐惧、

快乐和生气——被认为是人类共通且与生俱来的。次级和第三级情绪——如野心和愤慨——是更加具有文化属性的。在大学毕业后，我重拾演员这个职业，但是仍然缺乏重要的技巧。我需要掌握在试镜中显得自信又坚定的可靠方法。但是，我不懂如何扮演与自己气质完全不同的角色，也不懂得如何处理喜剧。如果你给我一场喜剧的戏，我不相信自己能完成好。有时候我也能表现得很有趣，但更多的时候会演得平平无奇，而且我根本不理解到底是什么导致了两种不同的结果。此外让人有上当受骗之感的是，我之前学过一些方法，让表演看起来像喜剧，但它并不能保证表演有趣。所以我重回表演教室，因为这是唯一一个至少模糊地承诺给予我某种解决方案的地方。我决定录下我所有的表演作业，然后看看有没有什么能总结的规律。在2006年的热浪中，我被一个表演老师"洗脑"，无理地相信他那看起来不切实际的建议——专注于情绪训练，去感受，去表达之类的。在写下一堆情绪的名称后，我打开了摄影机，然后逐个儿地专注于每一种情绪，并像发动一辆车的引擎般逐渐增大其强度，同时观察该情绪使我身体的哪些地方产生了共鸣。

一份发表于科学杂志《美国科学院院报》（Proceedings of the National Academy of Sciences）的研究报告，基于700多人的调查数据，介绍了人身体内的哪些地方会感受情绪。大多数人感觉怒气在他们的上半身、头和拳头中产生共鸣，而抑郁则带来了全身降温的感觉。这些研究结果在各个文化背景中都是一致的。

你可以登录www.TheScienceOfOnCameraActing.com网站，点

击"参考"部分,在线参与实验。

人体情绪图

(研究来源:劳里·努曼玛、芬兰阿尔托大学人类情绪系统实验室人员)

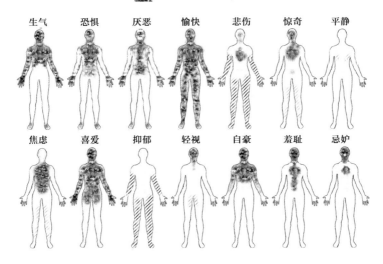

借着试镜的资料,我在镜头前读了一系列的剧本选段,每读一次就开启一种不同的情绪,并且一以贯之地保持这种情绪。我把某场戏的首页台词读了12次,尝试了12种不同的情绪。接着,我把摄影机连接到电视上,和我的狗一起坐在沙发上,然后按下播放键。在头几秒,我很欣慰地看到无论我采用哪一种情绪,它都真实地表现在屏幕上了。但仅仅过了30秒后,我就发现了新的现象——每当我切换一种新的情绪,只要保持不间断,而且在整页的朗读中都始终如一地运用

该情绪，就会出现一个崭新的角色。我看着自己的身体和声音对这种情绪做出回应，就像面对音乐提示①时那样。大量的自然冲动涌出，汇集成了某种复调乐章。每一种持续的情绪与台词相配合，创造出了一个全新的角色，与任何自然主义风格所创造出来的角色同样真实，但是完全不像我自己。

我又仔细筛选了一番，挑中了一部喜剧的剧本选段，立马跳到镜头前，开始尝试。遵从一种单一的情绪作为一个人物的情绪基调，意味着无需设计或者计划。单一情绪就像避雷针，驾驭着某种令人难以言喻的东西，但是它切实有效。我反复表演同一场戏，而崭新的、新鲜的、好笑的自然冲动会不断涌出，如珍珠泉般冒出，它们给我的感觉是那么地陌生和令人兴奋，以至于我感觉它们是从我身体之外来的。有了这个情绪支柱或者情绪焦点，我的大脑中更加有创造力的其他区域突然被激活，然后狂热地投入运转。这是一个让人震撼的蜕变。而当这一方法和喜剧剧本配合时，无论是增强幽默还是创造幽默，都显得毫不费力。

在试图解决伪装情绪的问题的过程中，我收获了意料之外的东西。我将情绪障碍放到一边，很自然地克服了它们，然后开始尝试角色研究。实践结果印证了我的想法：一贯的情绪基调对喜剧表演和复杂角色的塑造都能起到有效的催化作用。不论是对我，还是对我曾分享过这一经验的演员而言都是如此。

① 戏剧和音乐表演中通知表演者何时执行某一行动的信号。

* * *

埃克曼博士:"一些人的生活会被某一种特定的情绪主导,这是他们处理生活中诸多事务的情绪,是他们最经常展现的情绪,也是其他人用来辨认他们的记号。譬如一个害羞的人,他经常忧惧不安。有时你可以将他们从那种情绪中拉出来,但那是他们的性格,他们的情绪是被恐惧主导的。有些人经常抱有敌意,他们很容易也很频繁地对许多事情生气,这是他们为人所知的特征,所以你会远离他们。还有一些人的主导情绪是鄙视,他们认为自己高人一等,天生比较傲慢。如此,在许多性格种类中,情绪扮演了中心的、决定性的角色。对非常善于自我调节的人来说,环境将是唯一或者首要的决定因素。但是对被特定情绪主导的人,比如害羞的人,或者倨傲的人来说,环境不那么重要,重要的是他们潜在的情绪,这种情绪会影响和扭曲了他们对情境所做出的反应。"

作者:"这些主导情绪可以是积极的吗?"

埃克曼博士:"当然。有些人热情奔放,他们总是乐呵呵的,待在他们身边你就会心情愉悦,因为他们总是能看到事情的积极面。他们是积极向上性格的人,而愉悦就是他们性格的主导情绪。"

* * *

喜剧要求故事中有惊喜。观看一个人做出得体的反应、正确的决

定，就跟我们自己在头脑清醒时做出决定一样，这就没什么喜感了，也不是很有意思。拥有独特的视角，给出不落俗套的反应，做出预料之外却又在情理之中的选择，这样的角色才好笑或有趣，甚至好笑且有趣。观众喜欢看到有趣和好玩的角色在故事里闯荡世界，因为这些角色从头到尾都在力图克服内在或外在的障碍。

情绪基调

通过反复试验，我精心提炼了一份情绪列表——我称之为"情绪基调"列表。演员可以通过采用这些情绪，在屏幕上塑造伟大的角色。小于号（＜）用来表示相似情绪的不同强度，位于小于号右边的情绪强度更大。

安宁	悲伤＜悲痛/绝望
不耐烦/烦躁/气恼	不在乎/冷漠
得意洋洋	笃定/自信
多疑	愤慨
复仇	尴尬＜耻辱
好奇	后悔/悔恨
欢乐	忌妒/嫉恨
骄傲	焦虑＜恐慌＜歇斯底里
禁欲主义	惊奇
敬畏	沮丧＜恼怒
绝望	决心
渴望/热切＜兴高采烈	恐惧＜恐怖
蔑视	内疚
期待	钦佩＜敬畏
生气＜愤怒＜雷霆之怒	调皮

同情	无聊／厌倦
希望	羞耻
厌恶	野心
勇气／勇敢	预期／期待
欲望	着迷
震惊	自视甚高／盛气凌人

从表面上看,某些情绪基调也许是不成熟的或者是比较平面、缺乏深度的,但是它们的作用类似于万能钥匙,会释放如地下水般丰富的自然冲动。在这个试验中有三个变量:演员、台词和基调。数千个小时的试验一次又一次地证明了:这三个变量的任一排列组合都会创造出截然不同的结果。

● 同一种基调下,同一个演员出演两个不同的剧本,会创造出两个不同的角色。

● 两个不同的演员使用同一个剧本、同一种基调,会创造出两个完全不同的角色。

● 同一个演员使用两种不同的基调表演同一个剧本,会创造出两个完全不同的角色。

改变其中一个变量就会让全局改观,这个简单的方程式创造出的结果恰恰是不简单、非程式化的。在使用情绪基调或者角色基调时有一些关键的原则,也就是我们下面即将探讨的21条原则。

关键原则

1. 尝试不可能奏效的方法

虽然演员常说要敢于冒险,但现实中大多数演员会抗拒尝试那些感觉不对的演法。当然,我不是在呼吁你选择一种最违反你直觉的基调,然后直奔选角办公室,在没有尝试过的情况下直接进行首次表演。在环境允许的情况下,你必须逼自己不断地突破,去发现什么样的表演在镜头前最奏效。在你的"实验室"里,你必须致力于选择那些让你感觉不对的演法。突破自我、实现成长和进步的唯一方式就是狠下心来跳出舒适区,然后观看那样的表演在镜头前效果如何。在你的试镜剧本的背面写下多种情绪基调,打开摄影机,然后用一种情绪,比如"野心",读完第一页的台词。当你读完第一页后,把"野心"划掉,从头再来,尝试"轻视",完成后划掉它,再来一遍,尝试"愤怒"。接着尝试"焦虑",尝试"快乐",以此类推。尝试所有你能想到的情绪基调,不管那种情绪看上去和台词有多不搭。在看回放的时候,你将会在录像中的你只读了头半页的台词时就明显地看到哪种情绪基调适合这个角色,而哪些则完全不搭。

曾经有一个学生带着一部喜剧的试镜剧本来到我的课上。试镜时间是第二天一早,他在一部没头没脑的喜剧里扮演一个配角——旅馆服务生。剧本就是中下水平,所以这个学生的责任是把这部勉强可以称之为喜剧的剧本给演活。他在镜头前做了不同的尝试,而事实证明这个角色与许多不同的情绪基调都匹配,但我们还是选出了一个我

们最喜欢的。第二天这个演员打电话给我,说试镜进行得很顺利。他牢牢地抓住了他的情绪基调,并且获得了笑声。表演结束后,选角导演问:"刚刚做得很棒,你有没有可能尝试另一种表演方式?"在前一天晚上的上镜练习中,这位演员在剧本背面写了差不多七种情绪基调,所以他选了另一种情绪基调,又念了一遍台词。对此,选角方表示爱极了。这次完成后,他们意犹未尽,希望看到其他的尝试。这个演员总共尝试了5种不同的情绪基调,每一次都使角色鲜活生动,现场所有人都忍俊不禁。虽然这部电影最终由于资金不足未能拍摄,但是这个演员借此机会和选角导演建立了很好的关系。

2. 一旦选好了某种情绪基调,就忠于它

塑造角色时,请忠于某一种情绪基调。虽然你的角色会感受到各种情绪,但是请选择其中一种作为角色的核心情绪。同一出戏里,在不同的情绪基调之间摇摆不定是有问题的,这样只会创造出精神分裂的角色。不夸张地说,你饰演的角色将会被看成一个精神分裂症患者。演员非常希望自己能够驾驭各类角色,但是在此之前必须扎稳根基。拥有角色跨度意味着拥有饰演各种角色类型的能力,但角色跨度和情绪互斥不是一码事。情绪互斥意味着演员在饰演一个角色时,角色的情绪随意波动。角色的基调能让观众辨别出这个角色的故事和视角。放下花里胡哨的想法,专注于某一种情绪基调,持续地向它靠近。这种专注会让你对角色有更深刻的理解。

3. 只有在故事的关键之处，情绪基调才能改变

一个人经历剧变，以至于人们只能通过外表来辨认其身份，这样的情况太少见了，也太不寻常和令人不安了，这通常意味着此人脑部受损、有多重人格障碍，或者被外星人入侵、被恶魔附体。

当然，人是会变的。随着年龄渐增，人会变得圆滑，甚至变得更加古怪。但是我们都有某种气质、某种情绪、某种态度、某种核心本质以及某种情绪能量作为我们性格的核心底色。不论我们的价值观、世界观和言行举止因为时过境迁而发生了多大的变化，这些恒定的元素会一直保留。科学家曾研究过彩票中奖者以及经历严重车祸的终生瘫痪者的性格变化——颠覆生活的重大事件发生后仅仅几个月之内，人们就回归了此前的常规状态。那些在事故前总是快乐的人回归了快乐，而那些在中奖之前活得痛苦的人又回到了不满足的状态。

在观看电影和电视剧的时候，我们会发现里面的角色无论如何改变、成长，其视角怎样发展变化，他们仍然保留了其性格本质。最能说明这一点的电影是由查理·考夫曼（Charlie Kaufman）和米歇尔·贡德里（Michel Gondry）担任编剧的《暖暖内含光》（*Eternal Sunshine of the Spotless Mind*）。（剧透提醒）当约尔和克罗斯基（分别由金·凯瑞和凯特·温斯莱特饰演）的重要记忆被清除时，他们依然是整部电影中观众可以识别并喜爱的那两个角色。即使他们已经忘记彼此，两个角色也仍然被对方吸引，也许命中注定又要重新折磨对方一次。连贯的人物本质存在于许多伟大的电影中，如《肖申克的救赎》（*The Shawshank Redemption*）、《卡

萨布兰卡》（Casablanca）、《沉默的羔羊》（The Silence of the Lambs）、《唐人街》（Chinatown）、《冬天的骨头》（Winter's Bone）和《醉乡民谣》（Inside Llewyn Davis）。

当角色成长，而他们的视角和行为在故事的进程中发生改变时，潜在的、恒定的情绪基调会使这些变化别有趣味。举个例子，我们热衷于看到脾气乖戾的人陷入爱河；我们乐于见到强烈的情绪，诸如爱、喜悦和希望，时不时地与角色的坏脾气争夺情绪主导权。

当然，也会有这样的情况——角色的性格剧变，以至于有必要采用一种新的情绪基调。举个例子，查尔斯·狄更斯《圣诞颂歌》（A Christmas Carol）中的埃比尼泽·斯克鲁奇（Ebenezer Scrooge）即为此类。在故事结尾，角色性格的180度大转变推动了情节的发展，因为整个故事是关于一个男人的弃暗投明。另一个出现性格剧烈转变的例子是大卫·萨莫（David Sumner）——萨姆·佩金帕（Sam Peckinpah）导演的电影《稻草狗》（Straw Dogs）中的角色。萨莫，一个美国学者，带着他的太太来到英国乡村的老宅居住，他尝试与当地人交朋友却徒劳无果，还遭到嘲笑和折磨。最后的结局是，为了自己和妻子能够生存下来，萨莫被迫杀掉一群当地的暴民。这个戏剧化的转变使萨莫从文明的、温顺的、与世无争的和深思熟虑的男人变成野蛮的、绝望的、原始的动物。

另一个性格完全转变的角色例子是美国经典电影有线电视台（AMC）的剧集《绝命毒师》（Breaking Bad）里的沃尔特·怀特（Walter White）。在共五季的剧集中，沃尔特经历了从癌症患

者、高中化学老师、父亲到毒枭的转变。这个转变过程是这部电视剧的核心。剧中"换帽子"("changing hats")的说法是按字面意思理解的,因为当他戴着一顶标志性的礼帽时,他就有了一个新的自我,用着一个新名字——"海森堡"。

角色的核心本质发生改变往往是因为生活所迫,它要么是故事的转折点,要么令观众不安。只有在情节有明确需求的情况下,才可以改变人物的情绪基调。大多数伟大的角色,无论多么复杂,自始至终都只拥有同一个核心本质,以及始终如一的情绪基调。

4. 一旦你决定好了某种情绪基调,就全情投入

一旦决定好了某种情绪基调,你就必须全情投入,来感受这种情绪基调。打个比方:假设情绪基调是你的另一半,"忠于它"意味着保持忠诚并且发誓不会出轨,而"全情投入"则是往婚姻里注入激情。

我们把这个比喻再扩展一下:用一种违背直觉的情绪基调做试验,相当于忠于和投入一段注定失败的婚姻。自然而然地,当我跟演员说要投入一种违背直觉的情绪基调时,他们都会感到忧虑,不过也会笨拙地完成任务,试图勉强取悦我。此时演员只会部分地投入到情绪基调中,带着一丝冷漠。他们在脑中进行判断,告诉自己这不会奏效。如果你打算做试验,就要像一个科学家一样,试着反驳自己的假设。忠于和投入到最违背直觉的情绪基调中,在镜头前经常能收获不错的效果,只是这一点通常不容易被理解。

5. 永远不要主动揭示、强行推动一种情绪基调，只需感受它

不要玩弄技巧，不要佯装出某种情绪基调的表情。简单地增强这种情绪，感受它在你身体里的共鸣，持续地回归这种情绪、这个词、整场戏和整个剧本。这并不比遵从自然冲动要更复杂。感受情绪，然后它就会从你的毛孔里跑出来。千万不要指明或者展现任何东西，仅仅感受就可以了，让它毫不费力地自我展示。不论你尝试以何种方式指明情绪，最终都会显得不诚实和尴尬。你所体验到的真情实感会自发地宣告它的存在。

6. 让情绪基调为一场戏中的诸多情绪增加风味

你的角色必须随着剧情的发展而成长，同时感受一系列丰富的情绪，但是这个角色的本质仍然维持不变。将角色的情绪基调想成一个菜谱的中心食材，将它与所有其他"情绪食材"混合，共同创造出新鲜的口味。情绪，不管是持续久远的还是转瞬而逝的，都会浸入我们的视角，引燃我们的反应，影响我们的观念，然后帮助我们形成自己的世界观。在日常生活中时刻伴随你的那种基础情绪，巩固了你的性格。如果你的角色的情绪基调是快乐，而另一个角色挖苦你，那么你的角色不会冲动易怒，做出过激反应。只要不是患有精神疾病，面对侮辱却微笑以对，就跟情绪从喜悦突变为狂怒一样不可信。如果你生性快乐，那么面对他人的侮辱，你的反应很可能会落在惊讶和伤心这个情绪区间。在挣扎着重新调整心态、回归自然状态的过程中，你也许会临时被困惑和悲伤的情绪困扰。重要的是不要过度思考或者尝试

控制它。投入你的情绪基调中,自然冲动会使你本能地做出反应,以跟上角色的脚步。在整个表演中,专注于你的情绪基调,并且持续地回归它,情绪基调会打点好一切。你的角色会不由自主地以最令人兴奋和令人惊喜的方式做出反应,但同时这个角色也会扎根于你强烈的个人气质。

7. 你的情绪基调是一个曼怛罗① (mantra)

就像冥想之于毫无纪律、过度活跃的大脑,让你抛弃杂念、聚焦于情绪基调,总是说起来容易,做起来难。大脑总爱做加法。你也许为自己没有深入地查资料,写背景故事和潜台词,分解节顿和认真地思考目的、最终目标、障碍等问题而感到愧疚,觉得自己在作弊。你思绪飞驰,仿佛被一股强大的力量驱使,去建立一座堡垒,却只是为了能够推倒它。像演员总是被叮嘱的那样:先做好准备工作,然后又要把准备好的东西忘掉。也许你不会立马意识到这项情绪基调的工作其实是一个更巨大的、更有收获的挑战。投入到具有创造力的冥想中去,抗拒一切诱导你想入非非的声音。

8. 调整情绪强度

虽然你一定不能做出偏离某种情绪基调的表情,但是你可以增大情绪强度。影视演员倾向于小幅度的表演,但是假如情绪真实且强

① 曼怛罗指祷告或冥想时反复念唱的咒语。

度增大时，它会唤起连你自己都惊讶的大幅度的、激动的反应，而这在镜头上会显得非常真实——因为它就是真实的。在镜头前做试验的时候一定要试着逐渐增加情绪的强度。反过来，也要以不易察觉的方式体验情绪基调在你身体里的共鸣。有时候情绪几乎不会显示出来，它会因为一种低强度的情绪基调在身体中的回荡而偶然一现。如果你的情绪基调是"焦虑"，那么不同程度的焦虑——从缄默、轻微焦虑到恐慌——都需要被探索。我再提醒一次：不要去展示情绪的强度，要感受情绪的不同层次。情绪的表达，无论什么强度，总是自发产生的。对于角色来说，强度能产生深远的影响，比如突然的、反射性暴怒通常会和幽默挂钩——因为高强度情绪的突然爆发往往会省去情绪的酝酿和铺垫。而慢慢生成的怒火，则更容易变成阴森森的、有密谋的、沸腾着的盛怒。

9. 你的角色要忘记自己身在喜剧中

> 我演喜剧的方式是必须像演戏剧一样全情投入，也就是说要直截了当地演。
>
> ——威尔·法瑞尔

全情投入，直截了当地演。你不是来闹笑话的，永远不要被自己的笑话逗乐。你笑了，你的观众就不会笑。你的角色也许是聪明的，

就像《都市女孩》（*Girls*）里的莉娜·杜汉姆（Lena Dunham）和《生活大爆炸》里的男孩们，但不能聪明到意识自己是好笑的。演喜剧的人不能把剧本当喜剧演，要像演戏剧般真诚地说话做事。当然，你其实不会过分庄重地扮演一个戏剧角色，因为这样它就变成情节剧①了，除非这是导演的风格化选择。同样地，许多喜剧演员为了防止自己笑场或出戏，会摆出一副尖酸刻薄的表情。这种表情是对全情投入的背叛，是一种有意识的权宜之计，它时常会因为演员嘴角最细微的一丝上扬而露馅。会出现这个"露馅"是因为面部肌肉有微笑的倾向，但演员的表情坚定而认真。最佳状态是一种不带仪式感的不知情，而最容易成就这一点的方式，就是专注于并全情投入你的情绪基调中。

10. 喜剧体现于角色

人们都说喜剧是有保质期的。当你观看一部年代久远的笑话驱动型喜剧（joke-driven comedy），剧中的许多设计安排和点睛之笔很可能会让你感受到浓浓的历史感和怀旧感，并露出一丝苦笑。笑话常常是对某一个特定时期、文化视角和某种思维方式的评论，而后世的人不再具备理解其中幽默所必需的背景知识。而且一旦你已经听过一个笑话，就不会再为之惊喜了，新鲜感是领会喜剧中笑点的重要

① 情节剧（melodrama）指的是那些形式化地放大角色感情色彩或者情绪本身，缺乏以真实情绪为基础的角色塑造以及现实感的戏剧作品。这类作品一般被观众认为"很假"，过于戏剧化与夸张，远离了真实的生活。

元素。反之,角色驱动型喜剧(character-driven comedy)并不希望用笑话来逗乐观众。对于角色而言,故事就是一起戏剧事件;喜剧是身在其中的角色真实地、不带讽刺地生活的结果。面对笑话驱动型喜剧,演员会循规蹈矩地标出每一个笑话的节顿、构思和爆发点。在角色驱动型喜剧中,就算临演前抛给你新版的剧本,你也能演好,因为你只需投入到自己的角色中就已经能引出许多种即兴念台词的方式。即使是笑话驱动型,或者说广义的喜剧,也能受益于形象丰满的喜剧角色,这样的角色能够让演员放弃对笑话的分析式解构,把它们赶出思维的场域。传统上,喜剧片是被颁奖季忽视的。我怀疑这是因为在笑话驱动型喜剧中,有时笑话本身的光芒盖过了形象丰满的喜剧角色。当一个有血有肉的喜剧角色吸引了人们的关注,其丰满的形象和长久不衰的喜剧效果,其实都是演员留下的。

11. 饰演令人生气或者讨厌的角色

当演员饰演一个令人生气或者讨厌的角色时,最关键的是要记住这是其他角色对他/她的感觉,而不是观众对他/她的感觉。观众一定乐于看到这个不讨喜的角色如何折磨故事里的每一个人。要点在于这个角色不应该是令人无法容忍的,还要让你的观众有一定程度的抽离感。在为一个令人反感的角色确定情绪基调或者表演思路时,要特别注意这点。想一想《广告狂人》(*Mad Men*)里由文森特·卡塞瑟(Vincent Kartheiser)饰演的皮特·坎贝尔(Pete Campbell),《唐顿庄园》(*Downton Abbey*)里玛吉·史密斯(Maggie

Smith）饰演的维奥莱特·克劳利（Violet Crawley），休·劳瑞（Hugh Laurie）在《豪斯医生》（*House*）里饰演的豪斯医生，《单身毒妈》（*Weeds*）里伊丽莎白·珀金斯（Elizabeth Perkins）饰演的西莉亚·霍德斯（Celia Hodes），《尽善尽美》（*As Good As It Gets*）中杰克·尼科尔森（Jack Nicholson）饰演的梅尔文·尤德尔（Melvin Udall）以及《校园风云》（*Election*）中瑞茜·威瑟斯彭（Reese Witherspoon）饰演的特蕾西·弗利克（Tracy Flick）。讨人厌的反派角色具有特别的娱乐性，只要他们不把观众给惹烦了。

12.如果笑点是提前设计好的

如果你有一个特别的笑点想埋在某句台词中送出，那么做好这个决定的同时不要提前设计它。一旦你对如何传递这个笑点有了想法，请把它藏在大脑中远离工作记忆的休息区。在表演的过程中，不要为这个笑点做铺垫。未雨绸缪的表现会泄漏、削弱你的笑点。将你的设计搁置一边，这样一来程序记忆也许会在当下自然而然地将它呈现出来。如果这没有发生，那就用当下涌现出的自然冲动替代它。

13. 有剧本的喜剧片[①]= 台词+情绪基调+不可名状之物

当你把情绪基调应用到喜剧类的剧本中，就会出现某种未能被完

[①] 对应的是即兴喜剧。

全定义的东西。出现不可名状之物很可能是由于这个准备工作的大部分内容是无法用语言或图表记录下来的。我的建议当然是直接去镜头前尝试，屏幕所反映的内容比任何我说出来的话都更有价值。

14. 身体力行地做试验

在定下情绪基调后，让你的角色自然地展示肢体。全情投入到情绪基调中，台词就会使你释放自然冲动，来指引你的身体如何"成为"这个人。释放每一个自然冲动，观察上镜时的效果如何。有个演员以"好奇"为情绪基调，他没有意识到自己微微地点了点头，无声地回应了对方的台词。这个反应给人的感觉像是毫无质疑地接受了搭档演员说的话。如果这个无声的小动作被转换成有声语言，那么它就在说"我听进去了"。最有趣的是，在这个点头的动作之后他有一大段台词，台词的意思是他不同意对方的话。由于这段对白的语气十分坚决和睿智，最明显的表演思路可能是带攻击性地演。这个演员保持"好奇"的情绪基调，遵循剧本台词中表示不同意对方的说法，不过与此同时，他带着世事洞明的得体态度倾听和挑战对方。情绪基调外加一针见血的台词共同碰撞出这样的表演效果。这声音、姿态和微小的反应召唤出一种习以为常的表达，仿佛这个角色就生长在他现在的躯体中。所有这些微妙的细节无需分析，毫不费力地就浮出水面了，创造出了一个有层次的人物。然而，这位演员所做的仅仅是投入到他的情绪基调和台词中。内在的自然冲动引导了余下的表演。请相信，你的自然冲动比脑子里的声音懂得更多。

注意：没有人说角色的肢体表达必须由潜意识的自然冲动引导。虽然它往往会这么发生，但你时常会在享受镜头前试验的过程中，通过重复，把某些有意识的肢体动作转变为角色习惯。用不同的言谈举止、说话方式、动作韵律和节奏等做试验。在尝试有意识的选择时，允许下意识的肢体动作产生。

15. 在声音上做试验

> 声音……算是灵魂的指纹。
>
> ——丹尼尔·戴-刘易斯

有一天晚上，我给一个女演员做表演指导，她即将要参加有线电视台一部犯罪题材电视剧的试镜，角色是一个叫安珀的脱衣舞娘，在这场戏中警探们（戏中的两位主演）正在盘问她脸上和身上为什么会有淤青和砍痕。安珀被一个男子袭击了，而这个男子正是两位警探追捕的对象。我们花了点时间尝试了几种情绪基调，最后决定使用"色欲"。配合角色的对白和这场戏的情境，"色欲"这一情绪基调改变了女演员的声音和举止，渲染出一种非常规的氛围。她的台词中也充满了与罪犯相遇的危险细节。对话中，她还询问警探们是否会逮捕他。在饰演安珀的时候，最明显的表演思路是"为自己的安全担忧"。但是"色欲"这种情绪基调转变了女演员的姿势和体态，使她

变成了一个自信、镇定、寻求刺激的熟女，而非受害者，即使严重的伤痕和她对两人关系的描述已经表明她被伤害了。这种情绪基调激发出的最有趣的自然冲动是她那沙哑、魅惑的声音。这个女演员之前也曾在其他角色身上尝试过"色欲"这一情绪基调，但只有在这个角色身上，音色和口腔共鸣的改变本能地随之而来。"色欲"的情绪基调，配合她在肢体表达和声音上的转变，使得安珀这个人物多了一个层次。当她用沙哑的嗓音好奇地追问："你认为他会回来吗？"这一句台词便带上了戏弄的味道。表演效果引人入胜，将角色性格引向更深的方向，或者至少以一种有趣的方式将推进故事发展的信息传递了出来。在以上两个可能性中，女演员都展现了功力。很显然，如果需要的话，她可以轻而易举地用更常见的思路来表演，也完全能胜任更有挑战性的角色。

16. 不要觉得一定得加点什么

虽然许多角色是在情绪基调的基础上塑造出来的，但你有必要意识到，有时伟大的角色是在一瞬间产生的。我仍在好奇这种情况是如何发生的。我推测是通过给予工作记忆尽可能简单的任务，使得潜意识中更强大的思维机制得以释放，大脑得以全力运行。在观看回放的时候你也许会得出结论：情绪基调是你的内在冲动所需的唯一燃料。当你的表演在屏幕上的呈现效果好时，不论角色看起来多么简单，都不要再去画蛇添足。

17. 情绪基调是剧本分析的强大工具

　　情绪基调对于剧本分析而言是不可或缺的，因为它揭示了剧本的含义、潜台词和丰富的内涵。但是，使用情绪基调时，埋藏在剧本中的复杂含义是被发现的而不是被分析出来的。许多演员最初阅读剧本的某页对白时，无法理解为什么角色会说这些话。一旦找到了适合角色的情绪基调，对白就会从纸上跳下来，台词突然就顺了，一个富有层次的角色就此产生。极少有演员能够只通过分析的方法就创造出这样的角色。有一次我指导一个女演员为电影试镜，角色是一个面临车祸事故的母亲。对白中，角色一直在重复自己的话，这个说话模式启发了她采用哪种情绪基调来与此角色相配。大多数女演员的表演思路是把这里重复的请求演出"越来越绝望"的感觉（后来在等候室里听到的其他演员的试镜声音也证实了我们这个猜想），而这个女演员选择了"震惊"这种情绪基调。"震惊"是一种由于受冲击太大导致神经系统承受不起、情绪未被处理的惶恐的状态。震惊作为情绪基调出现时，效果怪诞、情感深沉。导演告诉她，在她之前，没有哪个试镜演员懂得如何演这个角色，结果她被选中了。在本书出版之时，电影还未发行，所以我不能剧透。总而言之，当时重复的台词启发她使用的情绪基调比她那时原本打算使用的要更合适。同样是这个女演员，在另一部电影中，她试镜的角色是吃饭时与丈夫互相挖苦的妻子。对这个角色，有许多不同的表演思路可供选择。从门外偷听到的试镜情况来看，大多数女演员口不择言地大声叫骂，错失了部分潜台词。而这个女演员选择了"欢乐"这种情绪基调，四两拨千斤地展现了这对

不合拍的夫妇之间的爱与黑色幽默。当然,她再次被选中了。

18. 角色能挽救薄弱的剧本

即使台词看起来不合理或者很尴尬,你的情绪基调也能找到一种方式,将它合理地表演出来。我不全然理解为什么这个方法会如此奏效,但看着它点石成金的魔力,着实让人享受。

19. 将你的情绪基调作为出发点

对于那些有充足准备时间的角色,情绪基调可以作为出发点,然后在角色成长的过程中逐渐消隐,成为背景。这没有任何问题。记住,最重要的事情是在屏幕上创造出伟大的角色。

20. 情绪基调本身不是重点

在看回放时,我时常不得不问学生刚刚用的是哪一种情绪基调,因为我看不出来。不过这完全没问题,你的观众不是在看你的情绪基调。你的情绪基调与自然冲动的合作关系就像是光遇上棱镜——光被棱镜过滤后,分解成了不同的颜色。

21. 本色出演加上情绪基调就可以了

大多数情况下,你的自然冲动完全够用,因为它们本身已经足够丰富多样。在清晰的意识层面之下,大脑有许多机制在运作。一种与剧本匹配的情绪基调就是你进入流程、自发创作,然后在回放时为之

惊喜所需的全部了。这一方法是如此简单，感觉就像在骗人，但是无论是饰演哪种角色，我都没见过比这更有用的方法。

> 当你投入创作过程中，所有的自然冲动会重组，而且它们之间会或多或少地相互沟通。
>
> ——杰夫·布里吉斯

在提到本色出演、角色塑造和喜剧表演时，这整套方法相当于基本准则：如果角色需要你"饰演自己"，那就保持诚实和开放的心态，不多不少地表达你的感受，并且尊重任何涌出的自然冲动。如果你需要饰演的是其他角色或是喜剧角色，那么就利用同样的原则，诚实地对待所选的情绪基调。在自然冲动、肢体表达、音域和音色等方面做试验，但抛掉思考分析。推断这个剧本需要你本色出演还是扮演某人的秘诀是：在镜头前都试一下。情绪基调只比本色出演难一点点，因为这时候你带着某种特定的情绪。不过，当你沉溺于某一种情绪时，这项任务就变得极其简单了。用不了多久这个过程就会变得流畅自然，因为经验会让这个方法深入骨髓。虽然这个过程很简单，但是在镜头前训练出来的娴熟技巧将为你开发出一系列个人化的运作体系，而这个体系会帮助你加强和完善在镜头前的表现。我们将在第三章继续探讨这个话题。

疑难解答：喜剧与角色

"聪明"是能"演"出来的吗？

在一个美好的星期天，一间铺满地毯的温暖房间里，有一组颜色与地毯不搭的沙发，我还有超过40名同学盘腿挤坐在地板上。老师一次叫两个学生起立，到大家面前表演一幕已经提前指导过了的戏。这堂课是学校的一次强化训练，老师是一位喜剧大师。就在前天晚上，我独自采用学校教的方法排练。但是这个半小时长的多镜头情景喜剧剧本中，没有什么有趣的内容。在这个片段中，美丽的女配角询问初次相识的男人（这部喜剧的男主角）能否帮她修理某个机械装置。接着，她提到了自己和女同性恋室友都是按摩师，然后这个男人就觉得自己走运了……你应该懂这个点了吧。我严谨地遵循学校的指导去排练，但是始终未能幸运地召唤出训练带来的魔力。我开始好奇，其他人会不会也遇到了困难。情急之下，我开始在镜头前使用情绪基调来练习，只用了3分钟，我就选择了"好奇"这个情绪基调，它激发出了一种微妙的声音韵律，而这在镜头前奏效了。

第二天，我坐在地板上，挤在两个演员中间。演员一个接一个地呈现让人难堪的表演，无一例外地落入了俗套。老师指向我和另外一个演员，于是我们起身表演了这场戏。我全程保持自己的情绪基

调，我俩的表演是唯一一组让大家捧腹大笑的。台词本身并不好笑，角色的视角才是笑点所在，而我们刚刚正是凭借这一点收获了大家的笑声。在一些制作精良、拥有传统的铺垫与呼应的喜剧剧本中，添加合适的节顿也许能引发笑点，不过只有当这些喜剧中的笑话本身足够有趣时，这些技巧才有用。如果台词本身不好笑，即使你可以凭借一些处理剧本的方法让整场戏看着像个喜剧，也不会产生幽默的效果。我瞬间理解了为什么喜剧被普遍认为是一种"天生有就有，天生没有就没有"的天赋。如果你是天生的喜剧演员，那你内在的喜剧直觉可以发挥作用，来提升好的喜剧剧本，挽救差的剧本。但是如果你没有喜剧天赋，照本宣科的喜剧训练通常只能让你理解喜剧这种形式，却不太可能赋予演员喜剧直觉。这个时候，你只需要把自己托付给一种适合角色的情绪基调，因为这个表演思路有足够的辨识度，即使剧本不好笑，你也能塑造出好笑的角色，而不必维持或打破喜剧形式的框架。而且，你不必思考分析就能完成这一切。喜剧永远都能从角色中被发掘。

这位老师在全场的笑声面前装聋作哑，狠狠地批判和贬低了我的表演。他跟全班学生说，如果要正确地演这场戏，我们需要在这个学校花好几个月的时间训练，细致地解析节顿和喜剧中的规律。这堂课结束时，老师批评了班上所有的女生，他说我们都错误地假设了这个角色并不聪明。

那天晚上我反复地思索，在剧本并没有相关暗示的前提下，角色如何能够表现得聪明。通过姿态？自信？好奇或者灵敏？带点势利？

伶牙俐齿或者很快的语速？不错，演员可以凭借这些方法来表现剧本中角色的机敏、明智。我再次走到镜头前，尝试用各种方式来表现角色的聪明，但是如果台词中缺乏表现角色过人才智的内容，这个角色仍然显得不聪明。

　　装出来的态度不可能展现角色的智商，也许可以展示情商，但无法展示出角色的认知智力。观众如果明确地识别出角色的认知智力，那一定是因为剧本中写明的对白和角色的选择。演员将情绪、肢体、感官上的生机带进角色，这就是所谓的合作。我开始留意试镜时提供给演员的角色小传，并在其中挖掘到了剧作家和演员合作的秘密，我现在用一个具体的例子做分析。

　　阿玲：25～30岁，时髦，善于独立思考，充满热情，非典型美女。她经营的餐厅在滨海大道上最受欢迎。阿玲继承了母亲的聪慧和父亲精明的生意头脑，但是她的激情使她走上许多危险的道路。

　　通过上方的小传可知，女演员负责表现阿玲的外形、声音、情绪和激情，也许还有她的欲望或好奇，野心或决心。剧作家则负责诸如独立思考、聪慧、精明的生意头脑之类的角色特征，因为这些特征必须通过对白和情节从语言和动作中表现出来。

<p style="text-align:center">*　　　*　　　*</p>

埃克曼博士:"性格有很多面,在有些方面情绪并不能起到决定性作用。"

作者:"我一直尝试限定角色的性格中演员需要负责的范围。看起来演员需要负责的是三个方面——人物的外表、声音以及情绪。我很惊讶地发现,除了剧作家之外,没有人能够为角色的认知世界负责。角色的智力必须通过剧本的语言、角色的行为和舞台指示表现出来,关于这一点已经有很多例子可以证明。在神经影像技术出现以前,那些除了基本生理需求外无法跟人沟通与行动的患者都被错误地认为是植物人。当然,医学界现在称之为'闭锁综合征',意指一个人也许清醒、有意识,大脑可以正常运作,只是被困在了一具瘫痪的身体里,所以无法与外界沟通。我开始思考演员和剧作家要如何合作才能共同创作出一个完整的角色。我还想知道您是否认为这个思考角度与'大脑中的不同机制如何构成人格'有联系?"

埃克曼博士:"情绪确实扮演着重要的角色,但认知也很重要,同样重要的还有我们养成思考习惯的方式、我们的价值观、我们的理念。甚至我们使用的语言都仅仅代表了体验的一部分,而我们却时常只体验被语言表达的部分,却错过了其他。因此,情绪当然是我们性格和生命中非常强大和重要的组成部分,对于演员来说尤其如此;但是同样重要的是我们评估一种情境的方式、我们所秉持的信仰,以及引导我们的价值观,这些都不是情绪上的,它们归属于认知。"

情绪的普遍性

关于微表情的研究是埃克曼博士最受认可的学术成果,但是,他另一项与微表情相关的研究也许才是对表演最有参考价值的。达尔文有一个理论"许多情绪是天生的并且是人类共有的",这一点也有证据支持。不过直到20世纪70年代早期埃克曼博士的研究成果发表之前,传统观点一直是:情绪表达是习得的,并且是由文化决定的。这一点也得到了美国著名人类学家玛格丽特·米德(Margaret Mead)的支持。埃克曼博士对巴布亚新几内亚尚未出现文字的部落进行研究并最终证明:感受和表达某些情绪是人类天生且共有的特性。他还发现,识别他人面部表情中的情绪是人类进化而来的能力,就如呼吸般自然。情绪识别跨越种族、性别、阶级、教育和地理位置。换句话说,感受、表达和识别基本情绪不是演员必须努力才能获取的技巧,而是先天就有的。虽然我们并不是生来就有感知镜头语言的直觉,但是我们天生具有感受、表达和识别情绪的直觉。

> 我的职责通常是尽可能自由地表达情绪。
>
> ——梅丽尔·斯特里普

情绪堵塞

不出所料地在镜头前表现情绪是有问题的，对此许多演员也深以为然。在预期的时刻给出特定的情绪反应，这种表演太普遍了，以至于有很多表演练习都是围绕唤起和平复情绪而设立的。但是这些练习强化了一个错误的假设，即感受和表达情绪是有竞争优势的技能。这些练习把我们轻而易举就能做到的事情变成了需要努力才能完成的任务。我们关于情绪体验的思考越多，或者说理论化程度越高，情绪表达就变得越繁琐。在自然状态下，情绪是天然的自发反应。如果将情绪当成目标或靶子，而不是一种本能反应，就是在物化它们，并且把它们传送到大脑中负责分析的区域——一个无力处理情绪的地方。

作为演员，一个基本要求是能够在现场展现其情绪，无论任何情绪，都能当场招之即来。我的方法是直接要求演员去做。关键在于不要让演员觉得这是一个很高的要求，就像要一根铅笔一样提出要求就可以了，这样演员尚来不及思考就已经完成了情绪表达。你绝对想不到这个方法有多高效。

在一些严重的情况下，比如患创伤性脑损伤、孤独症、精神病或者严重的心理创伤时，人们自发感受、表达和识别情绪的能力可能会受到影响，这正是这些情况如此严重的原因。上述情况之外的一般人类都具有完整的情绪谱系，随时随地可供使用。情绪不能被轻易地激发出来并且在两个正常人类之间实现有效交流，这是一个巨大又奇怪

的误解。事实上，心理学早已澄清了这个误解，但是表演界仍然认为情绪就像喜怒无常的独角兽，隐藏在我们内心，只能被间接地诱导出来。诱导一种感觉（情绪）并不是说要假装它。仅仅从定义上看，感觉就不能被假装。只有感觉的外在表达才能够被假装，但极少有假装成功的情况。

我发现大多数的情绪堵塞都像是一只堵住门的五磅重的小博美犬。也许它的尖叫声唬住了你的耳朵，但是毕竟你不需要用耳朵来跨过它。你的工作记忆可能会完全被"克服情绪堵塞"吓住，但是你并不需要使用工作记忆。事实上，你只需要停止想它。对女演员来说，有一个很典型的情绪堵塞的例子——暴怒。暴怒情绪易被压制，因为在日常社交中，暴怒可能会显得不淑女，或者让人丧失魅力。但是，如果有女演员无力表达暴怒，你可以要求她绷紧全身的肌肉，皱起眉头，噘着嘴唇，手握拳头，然后咆哮，这样怒火就来了。这通常会伴随着一种病态的自我意识反应——有时女演员会伸出下巴，她的声音会在表达愤怒时变得尖锐。发生这种情况时，我会和她一起想办法把怒火下压到胸腔中去，让它离开头部，以增加声音下沉的重量，强化共鸣。与此同时，也能放低下巴和下颚，让台词表达更具有冲击力。我不太想称之为"更漂亮"的暴怒表达，它只是一种更适合镜头的表达。有时我会简单地叫女演员来模仿我。我放低声音怒吼，"跟着做"，然后她就跟着做。我笑，她也笑，然后这个情绪表达就完成了。也许她在当下心存疑虑，但一旦在屏幕上看见自己诚实地表达了力量和美丽，怀疑也就自动消失了。我从未要求演员对我建立类似

"信任背摔"①游戏那样的信任感。任何演员需要做的只是在镜头前做试验,真相会在回放时展现出来。虽然艺术是主观的,但是诚实的情绪表达具有普遍的吸引力。镜头看见的真相是美丽的,即使它意味着演员的脸暂时需要痛苦地扭曲。深刻的美是能被几乎所有人理解的,虽然也许没人能给出一个令人满意的解释。这是科学止步的地方,却是镜头前表演的艺术独自发声的地方。如果你的表演极不吸引人,那试验和重复能让你完善某些行为,使它们保持自省式的诚实,同时又不那么令人讨厌。

① "信任背摔"是一个经典的用来培养人与人之间信任的小游戏。游戏中一方背对另一方,身体放松地向后仰,直到失去平衡,而另一方则负责在搭档向后仰时接住他/她,不能让他/她摔倒。

情绪的反启动

情绪反启动的意思是朝相反的方向努力，分解或者处理情绪表达的外在表现元素，以达到重塑表情和刺激情绪的目的。对于体验和表达某些情绪确实有困难的演员，埃克曼博士的情绪反启动法能帮助他们放下头脑中的千头万绪，让情绪回到自己的身体——通过做动作，推动情绪出现。可是，埃克曼博士的方法只是次要的，因为据他观察，对于人类来说，基础（普遍）情绪的出现、表达和识别是毫不费力的。相比之下，压抑这些情绪才费力，因此，埃克曼博士设计了一个训练项目来识别人们尝试遮掩自己真情实感的时刻。

*　　　　*　　　　*

埃克曼博士："我开发出了面部表情编码系统，它的缩写是FACS。这是我们第一次拥有一个能精确地描述不同的面部动作的工具。同时，我为对这个项目感兴趣的演员准备了一本词典，它类似于面部乐谱。你听到一首曲子，如果你想要再现它，或者当曲子是由大号或小提琴演奏时，你能认出这是同一首曲子，那么你会想要看乐谱。我的面部表情编码系统提供的就是这种作用，一些演员觉得非常有趣。我与一些演员一起尝试此法，以证明在不运用感官记忆的情况下，如何实

现斯坦尼斯拉夫斯基的另一个表演法——先做动作，感觉就会随之而来。况且，有一些特定的面部动作，如果你主动去做的话，就会引发某种情绪的完整表现。因此，我教演员将这个作为一项技巧，在表演需要的时候，如愿引出某种情绪。"

作者："在你的哪一本书里演员能学习到情绪反启动法呢？"

埃克曼博士："演员可以读一下《我们的脸揭露了什么》（What the Face Reveals）的第二版，这本书由我本人和埃里卡·罗森伯格（Erika Rosenberg）编辑，它很好地描述了FACS到底是什么。"

作者："那么您会认同这个说法吗——对于演员来说，相比于通过感官记忆，也就是从他们的过去召唤一段令人苦恼的回忆来演绎某种负面情绪，情绪反启动法对演员的心理来说更健康？"

埃克曼博士："我不会说这样做更健康，但它更准确。如果让我们每个人记起生命中最悲伤的时刻，那么大部分人会想起某人逝世的时刻。但是那个人是谁、我们当时多大、我们感受到的愧疚或者愤怒的程度，是因人而异的。如此一来，召唤出的情绪质地完全不同，那么问题就在于，这些感觉在多大程度上与你饰演的那个角色相关呢？如果你做了某个面部肌肉活动，它带来的情绪是挣脱了一切相关记忆、期望和想法的，那么你就可以自己选择想要往里面添加的东西，它会为你带来只属于情绪本身的纯粹本质。"

作者："如果你体验了某种情绪，它一定会在某些程度上表达出来，你相信这一点吗？"

埃克曼博士："常规情况是，如果你生出某种情绪，它会在你的

面部、声带、骨骼肌肉和姿态上制造出无意识的变化，一切发生得很快，而且不可避免。但是，有些人会有意识地成功隐藏大多数的变化信号，而一小部分人能够隐藏所有变化。"

作者："那么，如果你不刻意压抑的话，它们大概率会自己现身？"

埃克曼博士："噢，它们总会自己现身的。它们是一系列变化的重要组成部分，并且会与其他你正在体验的变化进行信息沟通。"

* * *

最近有研究展示了科学家如何成功地把错误的记忆植入一只小老鼠的记忆中。记忆"能够自行'修图'，在提示下调整瑕疵，在拖拽中损坏原貌或改头换面"。也许有一天关于角色的"错误记忆"能够植入演员的脑袋中。到那时，埃克曼博士为情绪反启动设计的面部表情编码系统将会成为一种可靠的补救办法，为那些由于严重的心理创伤、社会环境或者有意识的思考而使本能反射变得僵硬的演员提供帮助。这些动作单位（AU）的编码为反启动每一个表情提供了必要的肌肉信息，生理机能随之触发情绪。如果没有直截了当的颠覆性改变，你就不能不带着情绪来体验这个生理机能，反过来也是一样的。对于演戏来说，这个顺序是无关紧要的。

为了确定你是不是真的情绪堵塞，请在无压环境下进行情绪试验，让情绪自然生发，不要施加脑力。我建议直接带着某种情绪静

坐，就像是在打坐冥想一样。注意情绪在身体里的哪个部位产生共鸣，身体的感觉是什么样的。练习让情绪自然地浮现，同时记住你有埃克曼博士的动作单位（AU）在手边，必要时可以求助于情绪反启动法。对于那些罕见的、根深蒂固的情绪堵塞，斯坦尼斯拉夫斯基晚年关于演戏的最后思考声援了情绪的反启动法，或者用他的话说，叫"心理-生理法"。埃克曼博士的研究为斯坦尼斯拉夫斯基的表演乐曲提供了曲部乐谱。

> 我的社会角色，或者说艺术家和诗人的角色，是在尝试和表达我们所有人的感受，而不是告诉人们如何去感受。我们不是牧师，也不是领导者，而是所有人的映射。
>
> ——约翰·列侬

情绪强度设定点

> 我们每个人都有不同的沸点。
>
> ——拉尔夫·瓦尔多·爱默生

朋友们也许把你描述为一个满腔热情、容易激动的人,或者那些了解你的熟人会说你性格温和、悠闲自得。情绪强度设定点是指在效价/唤醒度象限①中,你的情绪最可能徘徊的地方。我们的身体也有体重设定点,即新陈代谢不断调整、想要维持的体重值。相似地,我们都有一个情绪强度设定点,在高强度(易激动的)到低强度(温和的)之间,或者你的神经系统的高唤醒和低唤醒②之间,设定点落在这个象限中的某一点上。一个重要的提醒:你的设定点(生理的舒适区)完全不能阻止你体验所有的情绪和情绪强度。我们的身体只是单纯地倾向于往情绪强度的一边或者另一边倾斜而已。

在这个模型里,情绪不只是以积极或消极来分类,还有强度高

① 心理学中描述情绪的二维模型,由效价和唤醒度两个维度来刻画。效价是对于情绪从消极到积极的分类,唤醒度是指情绪从平静到兴奋的程度。
② 在这个模型里,"唤醒"不是性唤起的意思,它代表的是一个人体验情绪的强度。——作者注

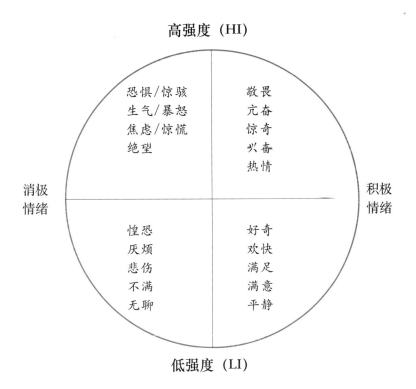

低的变化。由于唤醒度在高低强度之间有所不同，在这个模型中，比起上下移动，左右移动更加容易。举例来说，如果你是一个有高强度设定点的人，你很容易体验到像热情这样的积极情绪。在这样的兴奋状态中，相比低强度的情绪，你更容易转移到另一个高强度的情绪，比如焦虑。如果你是一个有低强度设定点的人，那么你更容易在积极或消极的低强度情绪之间来回转换，诸如平静和悲伤，或者满足和无聊。演员展示出的不同行为方式，通常是基于他们的情绪强度设定点产生的，而高低强度设定点皆有自己的优势和挑战。

如果你是一个拥有高强度设定点的演员,你很可能会有充足的情绪力矩(emotional torque),也就是说在一场戏中,你能够很快到达被高度唤醒的情绪状态。对于这类演员来说,最常见的挑战是很容易被唤起紧张的能量,之后我会深入讨论这个话题。

对于拥有高强度设定点的演员来说,另一个挑战是觉察何时要"收"。演员要经过一定的历练才会意识到,在有些情境下,情绪缓慢地叠加效果更好,有些时候,简单地抿住嘴唇会比歇斯底里地崩溃更动人。如果演员不能灵活驾驭情绪力矩,那么他的表演并不等同于好的表演。当高强度的情绪被过度运用时,那就像是一首歌只有桥段[①](bridge)却没有主歌。

如果你要检测自己的情绪强度,最好的方式是判断试镜时的紧张程度。如果试镜时不紧张,你很可能属于低强度设定点。作为在情绪艺术领域工作的人,了解自己的情绪设定点会让你更好地面对自己的优势和劣势。

紧绷感

放松练习是为了缓解身体的紧绷感而设计的,不过一个常见的误解是把"焦虑"和"紧绷感"混为一谈。对演员来说,焦虑是不利的,但是身体的紧绷感并没有好坏之分。在情绪的强度谱系上,每个

① 指连接两个副歌段的段落。

人都有不同的坐标,所以不同程度的身体紧绷感适合不同的角色。

我曾和一个热情洋溢的女演员一起工作,她有一双明亮的大眼睛,即使她坐着不动、无聊地刷手机的时候,她的双眼都保持警觉并且睁得大大的。她的情绪强度设定点是在强度坐标中较高的那一端,她的自然状态就是高唤醒状态。但是对于某些角色而言,这个情绪状态太过了。她就算从早到晚进行放松练习也不能改变自己的生理机能。放松也无法帮助她扮演一个低调的角色,因为她在自然状态时的情绪强度就比大多数人的高。

当这个女演员被要求饰演拥有低强度设定点的角色时,我们有一个暗示可以帮助她:"降半旗。"这个暗示刺激了她的上眼皮,也就是使上睑提肌低垂下来,这样她就拥有了一个更放松的状态。虽然动作微小,但是总体效果是颠覆性的。对于大多数的演员来说,这个暗示会令他们看起来怪怪的,昏昏欲睡且有点严肃,但是对于这位女演员来说,它缓和了她身上的冒失感。在塑造某些角色时,这个简单的动作已经成为对她来说最有效的调节方法。由于她的强度设定点较高,在饰演放松的角色时,她需要用一定的力度来保持双眼的"降半旗"状态。镜头上呈现的是一个放松的角色,但是女演员自己并不是放松的状态。

象限的最下端是低强度。我想说明一点:高低强度设定点不是价值评判,它们没有好坏之分。对于表演者而言,它们是不同的强度,各有优势和挑战。对低强度设定点演员来说,挑战可能是在戏中气氛紧张、高涨时,难以往身体里注入能量。我能辨别出什么时候这些演

员没有完全感受到剧烈的情绪:他们的脸上虽然体现了氛围的紧张,但是身体却没有相应的表达。镜头会捕捉到这种不连贯性,让我们无法相信他们的表演。当压力出现时,我们整个身体会进入战斗模式或者飞行模式。而当特写镜头拍到这些低强度演员的脖子和肩膀的时候,它能明显暴露演员其实没有真实地感受到戏中的紧张情绪。当身体紧绷时,斜方肌、胸骨甲状肌和斜角肌会明显地收缩,在脖子、肩膀和喉咙上制造出凹陷和阴影。

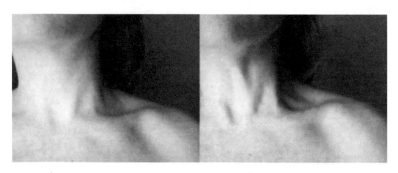

左图:肩膀放松。右图:注意阴影和凹陷,这表明了紧张感和肌肉收缩。

在一场气氛紧张、高涨的戏中,我时常看见低强度演员随意地把不在镜头画面里的手插在裤袋里,或者可能把身体重心侧向一边,屁股往一边撅出。其实,在拥有紧张氛围的戏中,低强度演员必须把双手从口袋里拿出来,握拳,并绷紧身体的每一寸肌肉。绷紧双手、双腿、屁股和全身,直到身体开始焦虑地颤动起来。这个过于夸张的紧绷感会使他们的身体从舒适区转换到强度象限中更高的那一端,一旦

到达了强度顶点,就使强度降一级,使颤抖停止,同时使紧绷感仍留在整个身体里。这能使演员在戏中更游刃有余地保持和提高紧张感。另一个保持紧绷感的要素是呼吸。演员时常在一场戏即将开始前大口吸气,然后深深地呼气。但在一场气氛紧张的戏中,你必须绷紧你的身体以配合戏中的紧张感,所以你应该深深地吸气,然后不要深深地呼出,保持浅呼吸,直到你听到"卡"。

虽然在演员这个职业中,低强度演员似乎占少数,但是据我观察,那些总是有戏演的演员似乎更常落在低强度这端。[1]低强度演员显然拥有在压力下保持冷静的优势。在一天的时间中,演员以极快的速度交替进出选角办公室,每一个人都会有不同程度的焦虑。当高强度演员卡词的时候,他们容易产生令人不适的焦虑情绪。低强度演员倒是更容易卸下这个包袱,继续表演,或者一笑了之,重新回到戏中,把房间里的气氛调节得更轻松。对于高强度演员来说,要达到这样的轻松状态,最简单的方式还是老生常谈——别在乎试镜结果。这是一种演员的"涅槃"状态,几乎很少有人能够达到并且长时间保持这个状态。在影视表演的间歇性回报中,演员获得的极高快感会提升他们紧张和焦虑的强度。要缓解压力,最直接的方式就是不要在乎结果,但是这种状态也不容易达到。之后的章节会介绍一种能让高强度演员在压力下释放焦虑的方式。

[1] 我没有做过正式的研究,所以在此强调这个观察完全来自我的日常见闻。——作者注

压力、紧张、动态——大卫·拉佐维奇（David Razowsky）

我从来都不喜欢"所有好的戏剧都扎根于冲突"这样的伪命题。大卫·拉佐维奇，一个很棒的即兴表演老师，创造了"压力、紧张、动态"这个词组。所有伟大的表演都包含这三个元素。举个不存在冲突却包含许多压力、紧张、动态的例子：好朋友之间笨拙地尝试分辨对方是否对自己怀有爱情方面的好感。当然，如果强词夺理，你可以说这场戏关乎角色的心理冲突。但是如果到了那个份儿上，我觉得你就是在避重就轻，在明知"压力、紧张、动态"可以更贴切地描述这种戏剧氛围的情况下，为了换说法而换说法罢了。

第三章
镜头前表演的
运作机制

培养"上镜脸"——一张被习惯塑形的脸

冰箱旁墙上的有线电话响了,我把手中的茶杯放在厨房的餐桌上,去接电话。电话线另一头传来陌生的声音,宣称自己是一名警察,要找罗伯塔·莫里斯的朋友或者亲戚。我母亲几小时前愉快地出门了,出门前她在我额头上亲了一口,说她打算去洛杉矶市中心的中央图书馆逛逛。接到电话的时候,我脖子后面的毛发都竖起来了,我告诉警察我就是罗伯塔的女儿。

癫痫症发作时,我母亲正站在扶梯上。因为从扶梯滚落造成的脑部创伤,还有滚落过程中脑袋不断撞到扶梯金属脊边所造成的外伤,她被送到了南加州大学著名的神经学教学医院。待在医院的那几周,她的意识时而模糊,时而清楚,还要面对暂时的逆行性失忆症。

赶到医院后,我只能从警察那儿了解事故的大概经过,对于即将发生的事情一无所知。在急诊室明晃晃的白炽灯下,我母亲躺在轮床上,头部扎着绷带,还在流血。她是醒着的,双眼转动着,审视各种面孔和发出"滴滴"声响的设备。

当她留意到有人挤开急诊室拥挤的人群向她靠近时,我们的视线

交汇了。她没有问我是谁,但是很显然她不认识我。16年来,我母亲看我的表情无非那几种,不过是些孩子们都了解的表情。对于那些疼爱、生气、不耐烦、奉献、惊讶、悲伤和骄傲的表情,我早已烂熟于心,但是我从未见过她用这样的表情看我:没有任何其他情绪的疑惑。

当你亲近的人失去记忆时,就会发生许多奇怪的事情。但是最令人疑惑的事情其实并不是我的母亲没有认出我,而是我没有认出她来。她的头发、脸上的纹路等静态的东西都和前一天一样,但是面部特征看起来完全像另一个人。她的双眼、耳朵、鼻子、脸颊和下巴都有了不同的形状,柔和而放松,就像是未塑形的黏土一样。五官动起来的时候跟以前不一样了,面部肌肉已经忘了如何控制它自己。接下来的几周,母亲丢失的记忆逐渐回转到意识中。每次记忆回来一点,她脸上对应的肌肉群就会移动并调整归位。一个月后,当记忆几乎完全恢复之后,她的脸再一次呈现出了母亲的面容。

通过这件事,我明白了这样一个道理:在习惯和重复中,我们的生活塑造了我们的面容,有时候是有意为之,大多时候是无意识的。我在想,既然我们曾经被动地塑造自己的面容,那么现在我们就可以有目的地进行重塑。

> 每天反复做的事情造就了我们。这样说来,优秀不是一种行为,而是一种习惯。
>
> ——威尔·杜兰特

重置习惯

你可能已经体验过改变一个习惯有多困难。正因为习惯如此稳固，才使得它如此可靠。一旦形成，它们就会在大脑（基底神经节）中根深蒂固，持久不变地蚀刻进我们身体的硬件中，以致无法擦除，只能重置。查尔斯·杜希格（Charles Duhigg）在《习惯的力量》（*The Power of Habit*）一书中，为重置习惯提供了一个解决办法——当你希望养成一个新习惯的时候，使用与原习惯相同的提示和奖励。对于不良的镜头前表演习惯来说，在镜头前练习时，重置的过程相对会比较直接。如果"开始"是提示而"看回放时发现自己表现很棒"是奖励的话，那么调整表演思路就是获得奖励的必要步骤。正因如此，我不相信有什么好的表演习惯不是有意的创造，有什么坏的表演习惯不能被轻松克服。

许多时候，镜头上出现你不想要的行为，可能是因为你没有回看自己的表演，然后有意识地调整。或者，在看完回放后，某个行为在大脑中挥之不去，以至于不想要的动作重复出现。无论是改变一个实际存在的坏习惯，还是简单地留心镜头捕捉到的影像，解决办法通常都是较为简单的。

有一次，一位演员为了爱眨眼的毛病联系我。她说自己在镜头上眨眼过于频繁了，但是控制不住。我拍下她的表演，眨眼的问题的确令人分心。看完回放后，她问我："我要怎样才能不再这样？"

我问她："你看到自己眨眼了吗？"

"看到了，"她说，"就和我想象中的一样糟糕。"

"那么你并不喜欢镜头上出现的这些眨眼？"

"当然。"她说。

"那就别再做了。"

她乍听之下很茫然，接着就笑出声来："就这样？"

"对于许多问题而言，这样基本就能解决了。"

我们继续解决她镜头前表演的其他问题，不过不需要再讨论眨眼这样的问题了。除了极少数情况，要想彻底而且永远地消除不想要的动作并养成想要的表演习惯，回看镜头就够了。如果需要，这些新习惯也可以取代旧的，成为潜意识的一部分。再次强调，在这个情境中，采用那些在镜头上看起来有吸引力的行为，不是为了外表好看。虽然有时候做出的调整的确与外表美相关，但对于影视演员来说，"上镜"只是意味着你在镜头前表现出了艺术之美。

接下来我会介绍一些常用的技巧，帮助你改善与镜头的关系。在这些技巧之外，要想真正改善你和镜头之间独特的关系，最好的方法就是花更多的时间在镜头前排练，然后看回放、做分析。一天早上我读到伟大的"棒球科学家"托尼·格温（Tony Gwynn）的讣告。当时，职业棒球手平均三振出局率是18%，而格温职业生涯的平均三振出局率只有4%。正如作家乔恩·博伊斯（Jon Bois）所说的那样："格温的昵称是'视频队长'……他会把自己每一次的场上表现都录下来……他以帧来计时。也许在第五帧时他对自己的挥棒很满意，但是如果在第七帧时他发现自己的肩膀过低，他就会紧锁眉头，然后努

力解决这个问题。"

上镜的恐惧与自信

 影视演员经常面临一个问题：有压力时，脸上会不自觉地流露出轻微的（有时不只是轻微的）焦虑或恐惧。压力的来源很多——对于情节走向感到懊恼，在试镜中或者片场受到干扰，此外还有来自经纪公司的压力、来自房东的催租压力。

 恐惧本身没有好坏之分，它的价值取决于情境，以及它是否有益。当演员无法将紧张的情绪创造性地在表演中发挥时，自我批评就会被激发出来，打断自然冲动的自由流动。要解决镜头前表演的问题，第一步是要阻止压力导致的恐惧。大多数演员都会带着不同程度的焦虑演戏，尤其是当焦虑缓慢潜入你未经审查的直接意识时。为了给人自信的好印象，或者保护自己免受刻薄评价的伤害，许多演员会选择硬撑。不幸的是，硬撑会蒙蔽你的双眼，却遮挡不了他人的眼睛。就像《皇帝的新衣》，演员自欺欺人地相信自己衣着华丽，但事实是，在镜头上，他们是裸露的。在看回放时，那些自以为表现很酷的演员总是不得不直面血淋淋的事实：恐惧掠过内心的堤防，在脸上肆意蔓延。

<p align="center">* * *</p>

 作者："你有没有发现，当你置身事外时，你更容易察觉到对方表

情上的微妙变化，比如你是在屏幕上看到的对方，而没有和对方直接互动？对影视演员来说，完成一场令人信服的表演是不是会更困难？因为在特写镜头里，观众能够集中注意力细细端详演员的面部动作。"

埃克曼博士："当然。如果身处一段对话中，你一部分的脑力会放在'那个人说了什么？他/她真的是这个意思吗？那我应该如何回应呢？'我做过的研究表明，对于一个人的表情或微表情，熟人的解读更不准确，因为他们带有成见和预判。他们不会想看到这个人在隐藏着些什么，作为朋友、爱人，他们对这个人有一种既有印象，不希望看到与这种印象矛盾的现象。因此，在解读表情时，完全陌生的人时常比熟人看得更准。"

作者："我注意到一个现象，当演员试图隐藏某种不想要的情绪时，面部有一小块肌肉会收缩，而且会持续一段时间，这样面部的对称性就被破坏了。比如，人感到恐惧时，额头上的一组肌肉群会收缩。这个小动作显而易见，脸会显得不和谐，这让观众很难相信他们的表演。"

埃克曼博士："是的，我们将这种现象称为'微表情'。它是一种小表情，不一定是稍纵即逝的，通常出现在面部的某一区域。"

* * *

镜头会看见一切，并且巨细无遗地分享给观众。对于你脸上发生的一切，观众比任何坐在你身旁的熟人都观察得更仔细。我们可以想

象得到站在镜头前的你会产生不同程度的焦虑。要克服上镜时紧张的毛病，非分析式方法是最稳固的基础方法。以下几组练习会训练你的身体机能，帮助你抹掉演员在压力下过于用力的痕迹。在准备以下练习时，一个基本的前提是：要允许你的脆弱暴露在光天化日之下，承认并接受一切。使用本书第一部分中埃里克·莫里斯的练习方法，让自然冲动暴露你真实的恐惧和不安全感。你得自信，真正地自信，既要展现你赢得的尊重和欣赏，也要面对最让你恐惧、厌恶和羞耻的部分。真正自信的人不必害怕暴露内心，因为你没有在隐藏和否认什么。你已经倾尽所有，不剩下什么了。真正的自信是镜头热爱的品质。

有些演员说自己不会为试镜感到焦虑。有些拥有高强度设定点的演员甚至会说，他们感到兴奋而不是焦虑。可是，兴奋和恐惧、焦虑一样，都属于较高强度的情绪。如前文所讲，由于强度相近，人们很容易从激动的状态转换为焦虑的状态。一旦身体处于紧绷状态，你就蓄势待发地准备以较高强度的情绪做回应，无论是否如你所愿。高强度情绪会随着试镜压力的加大而增强，比如为著名导演试戏，或者试镜的是某电视台系列剧的常驻角色，而且事先谈好了巨额薪酬。这就是检验你表演水平的关键时刻。在你试图隐藏自我怀疑的情绪时，你脸上时不时地会出现不和谐的状态，这将在无意间动摇雇用者对你的信心。

当演员在台词或者重要的节顿上出现失误，或者出于某些原因试镜出现偏差时，他们的脸会因为紧张出现不对称的现象。演员必须学会解决这个问题。当你沉浸在戏剧情节中，却还要兼顾试镜的进展时，两种互相冲突的情绪会同时浮现，不对称就出现了。焦虑或恐惧

的表情也许是微小的，但是恐惧和自信碰撞时出现的不对称性绝不微小。当两种相互矛盾的情绪带来的冲突浮现在脸上，后果要比卡词更致命。看到这种不协调，再马虎的观众也会认为你演技糟糕。

如果你参与试镜的角色本身是脆弱的，或者需要有不确定、不安全或者紧张的感觉，那么这些相互冲突的情绪将会完美地体现角色的内心矛盾。如若不然，这样露馅的情绪很可能是有问题的。

当人们尝试掩饰恐惧的情绪时，有两组面部肌肉在工作。因为要说出对白，演员似乎都能够控制好下半张脸，但是很可能被眼睛和额头出卖。上半张脸会收缩的肌肉群位于眼周（眼轮匝肌）、额头和眉骨（枕额肌、皱眉肌）。我们要关注的是额头的肌肉，我发现放松额头肌肉能促使眼周肌肉的放松。

图片1是自然放松状态，额头和双眼都是放松的。图片2中额头肌肉和眼周肌肉开始启动，肌肉收缩，展现出了微小的紧张。如果你正在出演一个自信的角色，当你的双眼开始流露出一丝脆弱感，哪怕极其微小，也会呈现出一种不对称。图片3中流露出了更多的恐惧和焦虑。图片4是不克制的恐惧与焦虑。

演员通常展现出较低程度的情绪泄露，如图2和图3所示。图片1、2和3之间差距微小，也许几乎无法察觉，但是在高清镜头下，观众们可以很轻易地察觉这种变化。作为一名演员，拥有不被头脑所束缚的能力是很重要的——你既不应被分析思维束缚，也不应被额头肌肉控制。

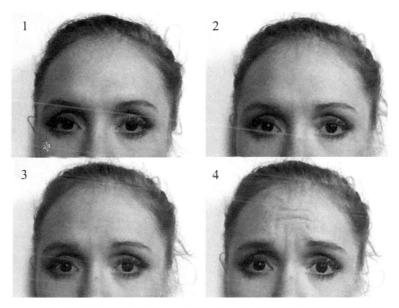

因为在镜头前的不适感，一些演员（尤其是那些不愿坦承自己有焦虑情绪的演员）会用眉毛演戏。"眉毛演技"往往显而易见，并且比你想象中的更常见。演员常常不断抬高眉毛，如图5所示。

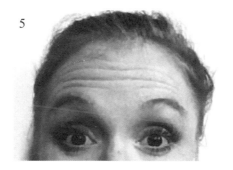

要养成无意识中保持额头放松的习惯，需要练习、重复和反馈。我认为要养成这个习惯，最好的练习方法之一是把演员放在镜头前的

固定位置上，然后让他们耐心地等待我调节灯光和画幅。这个做法是在还原片场氛围，如同剧组工作人员在每个镜位开机前进行最后的技术细节调试，这样能营造出片场上演员等待开机前的紧张感。

一旦完成了所有调试，我会告诉演员：即使在镜头上的表演一团糟，你们也不要在意，这是我唯一的期望。接着，我会将某个剧本中的几个选段交给他们，要求他们为某个十分自信的角色读剧本。选段中有一些长对白。我会让演员先完整地把剧本选段看一到两遍，但是出于练习的目的，演员必须进行冷读，在没有经过排练的情况下大声地念剧本。我指导演员投入角色，沉浸在剧情中，直到我喊停。在开始之前，演员会有一个提前进入角色的机会，头几秒内他们的表现通常都会非常令人信服。

很快地，演员在一句话上卡词了，这稍稍打击了这个演员原本的自信。这次卡壳使演员的眉毛和眼周的肌肉微微收紧，导致其双眼和额头出现了第一道不对称的痕迹。在这个关键时刻，我告诉他们，"继续下去，但放松你的额头"，他们边照做边继续读剧本。在不对称问题再次出现的时候，我重复说："放松你的额头。" 这个过程可能会重复出现多次——演员放松，进入状态，遭遇卡词，然后由于自信的角色和自我察觉的演员之间出现冲突，就会产生典型的不对称痕迹。每次出现问题，在他们挣扎着保持住角色淡定、放松的自信状态时，我都会重复那个指令，让他们实时地意识到自身正在发生的生理变化。如果眉头的收缩继续出现，我会轻轻地把自己的手指放在他们的眉毛之间，阻碍它们收缩。当眉头遇到阻力，演员就能够感觉到他们下意识

中流露的恐惧。这项肢体练习帮助他们意识到自己出戏和泄露紧张情绪的时刻，同时为这种情况提供了一种由外向内的控制方法。

一旦这个练习结束，我们就会回放刚刚念剧本的录像。观看过程中的反馈能够起到巩固的作用，演员很快就把这个练习内化于心了。它简单、有理可循，并且十分有效。在我们养成这个新习惯的同时，演员也摆脱了焦虑，因为放松额头分散了注意力。正如我们在第一章里所探讨的，当分析式思维被一项任务占据时，表演会变得更容易。

像情绪反启动的过程一样，当这个习惯嵌入并扎根于潜意识中，放松的额头和眼周肌肉会引出更加放松的状态。它使得演员更加专注地投入角色、环境和当下。

一些要点

（1）在表演过程被打断时，一些演员会有点愤愤不平。被打断的确会让人很不愉快，但是如果你想纠正一个行为，那么它正发生的时候是纠正它的最佳时机。

（2）在本书出版之际，好莱坞正流行着一种小手术，对此我有话要说：比起通过注射肉毒杆菌来"冻结"你的额头，养成放松额头的习惯更有优势。一方面，即使你的额头一动不动，双眼可能仍然是凸出的，这样还是会存在面部不对称的问题。另一方面，当你需要饰演脆弱的角色时，如果无法使用额头来表达情绪，你就会比较吃亏。如果既能表达脆弱感，又能调节下意识的紧张，你将会有更大的发挥空间和控制力。

（3）"恐惧的气味"常作为一种修辞表达出现，但是最新的研究表明，人类确实能够嗅到恐惧的气味。恐惧的气味是藏在我们汗液里的信息素，虽然它无声无息，但是很容易在试镜场合传播，因为你需要进行近距离的现场表演，而且还会紧张。选角导演和其他人离你很近，他们会吸进含有这种信息素的空气，在无意识中产生不同程度的不适感，也会无意识地把你和这种不适感联系在一起。恐惧是演员必须学会与之共处的重要情绪之一。要想避免面部动作或者信息素引发的紧张情绪，你就要专注，并且保持自信。

压力下的自信

作为一名职业影视演员，你需要拥有坚不可摧的意志，以及有时会被当成妄想的极端自信，这样才能顺利完成这份艰巨的工作。面对连续不断的拒绝，自信是极佳的盟友。你也许曾经听过这种话：如果不修炼出犀牛般的外皮，你可能无法在这个行业里待下去。但是只有拥有一层轻薄透明的皮肤，保持内心的开放和脆弱，才能打动观众。你可能也听过：这些拒绝不是针对你个人的。但是这样的安慰没什么用，你还是会在意。一个演员能否在做一名艺术家的同时自主选择受到什么样的影响，这一点的确存疑。你把自己的心放进表演中，但身体才是表演的载体。你保持真实、诚恳，被教导着要"做自己"，结果反馈意见往往是以针对你个人的形式给出的。"这些拒绝不是针对你个人的"不过是施加给你的又一个任务，而你的工作记忆已经不堪

重负、无力应对。很多演员不仅为被拒绝而感到难受，也为自己因为这件事影响了心情而难受。

你的自我形象

正如角色都有自己的背景故事，你也有你的背景故事，也就是构成"你是谁"这个概念的生活记忆，被称为你的"自传体记忆基底"。正如刊登在《记忆与语言杂志》上的研究报告《记忆和自我》里声明的那样，"自传体知识限制了自我是什么，曾经是什么，以及能够成为什么。"

关于拒绝的记忆被编织进你的自我形象中，并且相应地缩减了你能够做的事的范围。更糟糕的是，在生理上，我们的大脑已经进化出了保存负面经历的能力，帮助我们在将来规避它们——这是一种基于生存和繁殖需要的自我保护方法。心理学家把人类的这个特点称作"负面偏误"（negativity bias）。你在生理上倾向于把更多的负面记忆而不是正面记忆嵌入对自我的认知中。在野外，负面偏误帮助人类生存，让人类能够繁衍下去。在现代社会，负面偏误则可能阻止你达成那些超乎基本生存和繁衍需求的目标。也许演员并不需要荒谬的自信，只需要在构成自我形象的正面记忆和负面记忆之间达到更平衡的状态。

以下练习将会通过向你的大脑灌注关于过去成就的强烈记忆，重塑你的自我认知，巩固你的自我形象，以此对抗负面偏误。在这个过程中产生的自信将帮助你完成更好的表演，以达成你的目标。这是

一种自我延续的思想循环,用来帮助我们迈向成功。我想提醒大家不要把更积极的自我认知等同于"魔术思维"①。积极的性情是吸引人的,情绪是有感染力的,我们都想待在那些让我们感觉良好的人身边。只是生活中的很多运势,无论是好运还是霉运,不管你是否觉察,都是由社会影响决定的。但是,研究正向思考的流行学说声称,思考拥有近乎超自然的力量,能够为我们带来更繁荣的生活。反对这一观点的文章不少,比如《纽约客》(New Yorker)上的一篇文章引用了数项研究成果,举例论证"幻想阻碍进步"。实际上,《心理科学》(Psychological Science)在2014年2月就发表了一篇文章,名为《新闻报道和总统发言中对于未来的正向思考预示了经济的衰落》,概述中第一句话写道:"之前的研究已经表明,正向思考,即幻想一个更理想化的未来,预示了不努力与糟糕的表现。"另外,关于正向思考,有一个很常见的看法,即人们将遭遇不幸的原因归结为缺乏正向思考。我曾经见过这个扭曲的世界观是如何孤立那些最需要同情和支持的人的。

因此,我们最好认识到,思想是一个尚未被完全解开的谜团,不要做出假定的推断或者过于简单化的臆断。然而,关于思考的力量,我更愿意采用一种普遍的评估。根据有据可循的内容,思想以复杂却真实可感的方式影响了我们的情绪和生理机能,并在塑造了我们生活的社会阶层中发挥作用。接下来的练习是用来培养自信心的。魔术思

① 魔术思维,即相信意识本身有直接影响物质世界的魔力。

维可能有用，但是自信心本身在兼有人类艺术表达与娱乐产业的社会秩序中有其可测量的价值。

注意：正向的视觉化练习已经被认知心理学家和运动心理学家使用了数年。如果有读者想深入探索这些练习在运动领域的应用，请参考肯尼斯·鲍姆（Kenneth Baum）的《心智极限》（*The Mental Edge*）。

练习一：正面认知

回想过去，大概记下你觉得胸有成竹、姿势完美、准备妥当、驾轻就熟、游刃有余的时候，越多越好。写下所有关于表演的最好回忆，当然也不限于表演领域，如果你有一些美好回忆来自体育、其他艺术等学科，或者生活中任何其他方面，也可以写下来。

列好清单以后，抽出十分钟，找一个舒服的地方坐下，保持放松，挑选一段最久远的回忆，然后开始做白日梦。闭上双眼，将这段记忆召唤到你的大脑里，然后把感官和情绪的闸门开到最大，让这段记忆格外生动。正向情绪是关键，白日梦最重要的方面是去体验最大强度的正向情绪和感受，让它们在你体内沸腾。当你收起这段舒心的记忆时，要确保它在正向情绪中结束。

按照清单列表重温回忆，体验一段有感觉、有情绪、栩栩如生的往事，每天十分钟。在两周之内，这些正向的情绪就会嵌入你的自我认知中，解除心理上的偏见限制，并且拓宽你的能力范围。两周后，你也可以在需要时重复这项练习。

练习二：直奔目标

第二阶段的练习需要你在试镜之前做。如果接下来没有试镜，那就想象你有，然后为想象中的试镜做这个练习。假设你在经历整个过程，从做准备到正式参与试镜。想象这场试镜进行得十分成功，充分利用自己的感官，增强你在这个过程中感受到的正向情绪。结束试镜后，激活这种感受，在完成这个观想练习后，让正向情绪抵达峰值。

为了使这场观想练习有效，你不仅不需要相信它，还必须阻止自己想要相信它的冲动。在努力让这场观想练习变得无比生动、充满情绪的同时，你要抵抗每一次尝试说服自己"这可能真的会实现"的冲动。不要让你的工作记忆耗费在幻想上。努力和压力反而会让一切事与愿违。只是简单地像做白日梦般享受这场观想盛宴就好了。一场生动的白日梦带来的力量不应该被工作记忆搅浑，它产生的效果会被动地附加到你的程序记忆中。接着，程序记忆才可能把这场观想练习当作潜意识的向导。

在最初的两周，我推荐每天至少做一次练习，之后每周做一次或者根据需要来调整以维持效果。

正向记忆和有针对性的观想练习会将糟糕的试镜经历驱逐出去。你再也不会在不经意间将过去的负面经历作为未来试镜的指南，从而增加负面偏误的力量。这些练习很简单，只要一双轻柔的手和无压力状态，但是需要你自律地完成练习，重在反复和坚持，即使（并且尤其）当你对这种练习持悲观态度时。记下新鲜的、正向的经历，然后

做一场观想练习来增强你和它们的联系,以全新的自我形象去争取新的成功。

负面想法

正如我们在第一章探讨的那样,讽刺进程理论是指我们越不想要某些想法,它们就越固执和频繁地出现。这就是为什么那些使用经典的分析式方法为角色做准备的演员被要求"忘记准备工作"时,可能会面临一个新的问题。在《自控力》(The Willpower Instinct)一书中,凯利·麦格尼格尔博士(Dr. Kelly McGonigal)探讨了丹尼尔·瓦格纳博士(Dr. Daniel Wagner)的一些研究。瓦格纳是一位科学家,他曾提出这样一个理论:"压制想法总会失败,因为'不要思考某事'的任务是由大脑的两个不同机制分担的。"大脑的"操作部"花费大量脑力去寻找任何其他事情来思考。同时,大脑的"监控部",一个自动运作的区域,正不费什么力气地持续寻找你可能在思考那些被禁止的想法或感受那些被禁止的感觉的迹象。就像你可能会想到的那样,演出和试镜带来的压力,致使"操作部"面临超负荷运转的风险。当"操作部"筋疲力尽,留给你的就只有一个无拘无束、自动运行的"监控部",它会持续地把被禁止的想法和感觉带给大脑。就像《自控力》里说的那样,"大脑会无意识地持续处理被禁止的内容。结果就是你总是想到、感受或者做那些你想要回避的东西。"

试着不去想某件事反而会让你总是想起它。更糟的是,想法越充满感情,就越难被压抑,并且越容易浮现,而你就越容易假设它反映

了事实。为了阻止这起"连环撞击事故",我建议:

- 避免类似这样的工作方式:鼓励采用分析性思维,但又要求你压制或抛弃某种想法。
- 接受大脑中任何顽固的想法。它只是一个想法,不会伤害你。
- 质疑想法的合理性。比如,你在片场经历了劳累的一天,此时要排的这场戏难度很大,就在你即将听见"开始!"时,一个想法跳进了你的脑海:"我做不到。"这个时候,不要试着压抑负面想法,取而代之地,要质疑这个想法是否属实。你也许会意识到负面想法毫无根据,然后会接受它,继而证明它完全站不住脚,然后继续自己的工作。就算这个想法有着无可辩驳的道理,你也最好接受或者感受它,而不是努力压抑或拒绝它。

关于正向自我对话的研究

一项发表在《个性与社会心理学杂志》的研究发现,以第三人称进行正向自我对话能够"影响个体在社会压力下调整思维、感觉和行为的能力,即使对脆弱的个体而言也有效"。这项研究得出结论,以第三人称进行自我对话比以第一人称进行自我对话要更有效。也就是说,相比于"我是一名好演员",换用第三人称 "(你的名字)是一名好演员",表达会更有效。

耳机和等候室

对于等待试镜的演员来说,音乐是一种极佳的工具。许多演员会

在试镜等候室里戴着耳机听音乐，他们偏好不带歌词的纯音乐，并且会根据试镜的角色和作品类型下载对应风格类型的交响乐原声带。试镜等候室本就是个诱发焦虑的地方，即使演员声称自己不会为试镜而紧张。当你在经受表演焦虑时，还能隔墙听见选角导演和其他演员的声音；此外，许多在等待的其他演员也在默默紧张，有的紧张地读着他们的台词，有的紧张地聊着天。感觉是会传染的，这就像是和一个打着喷嚏、咳嗽着、流着鼻涕的人说话，他们面部苍白，脸颊深陷，却仍然坚称自己没事，但你知道自己会被传染。抵御自己被紧张情绪传染的最佳手段，就是戴上耳机，让音乐帮你酝酿适合角色和故事的情绪，并把你和大家隔离开。

享受过程，但是不要勉强

对艺术家而言，允许和接受自身的感受对心理健康和创作力都是至关重要的，即使（或者尤其是）当这个感受被认为是错误的时候。职业艺术家和艺术爱好者之间的主要区别在于，作为一名职业艺术家，你不能在艺术使你变得痛苦和不适时退出。艺术是你的职业，你必须交出作品才能生存下去。走出舒适区，并且逼迫自己跨越那个原本想要放弃的地方，这就是你学习和成长的开始。从事艺术工作并非总是轻松的。

如果艺术创作长期让你痛苦，那就是另一码事了。享受过程，这一点很重要，但是过程常常被简化：以格言警句的形式、带着许多

"应该",好像任何程度的不悦都意味着你没有做对。父母会谈论自己多么爱自己的孩子,以及为人父母给生活带来的意义,但这不意味着为人父母的每一天都很愉快。享受过程,但也要容许那些不愉悦的时刻存在。

信念与表演

如果建立强大的自我形象这个主意无法吸引你，那么我建议你读一些哲学作品，帮助你对抗这个行业固有的压力和充满挑战的生活。道家、佛家和斯多葛学派等有代表性的古代哲学流派提供了一些关于存在的认识方式，可以帮助我们压制自我意识、自我形象以及唠叨不止的内在声音。实际上，要想全面概括顶尖的表演，我们不得不提到信念的益处。谈及这个话题时，我不想就神的存在进行假设或否定。宗教体验的神经生物学研究的不是关于神存在与否，而是信念对我们的作用。一种对于更高力量的强烈感觉，是探寻自我意识中心之外的强大力量的关键吗？这个问题值得科学界和研究者去探索。敬畏感、信念和灵感，以及与更高层面现实关联的体验，也许能让我们直接进入埋藏在大脑深处的神秘暗道。

> 我们所能拥有的最美的体验是神秘感，它是一切真正艺术和科学的来源。如果一个人没有体验过这种情感，他将不再好奇，不再敬畏，那么他就是有眼无珠，和死去没什么两样了。
>
> ——阿尔伯特·爱因斯坦

如果缺乏这些情绪体验，我们可能会过于认同一种分析、概念和思考认知，这些认知源自大脑中一个非常卓越的区域，但也受制于此。神经学家安德鲁·纽博格（Andrew Newberg），一位从神经生物学角度研究精神和宗教体验的先锋科学家，在《每日电讯报》上分享了大脑边缘系统（大脑中处理情绪的区域）的扫描图。当人们在冥想和祈祷时，这个区域的活跃度会增强，但是顶叶（大脑中为你创造空间感和时间感的区域）的活跃度则会有所下降。纽博格说："这种情况出现时，你失去了对自我的感觉。"

仪式

惯例通常是功能性的，自动进行的。仪式则不然，它通常与有意义、激起情绪的事情联系在一起，让你与某些世俗之外的东西产生联结。在《科学美国人》杂志的某篇文章中，作者弗朗西斯卡·吉诺（Francesca Gino）和迈克尔·诺顿（Michael Norton）写道："近期的研究显示，仪式也许比它们表面看上去的更合理。为什么？因为即使简单的仪式也可能有其效用……此外，对于那些声称仪式无用的人来说，仪式也使他们受益了。"演员历来因无脑的仪式和迷信而备受奚落。这真令人伤心，因为演员本能地踏入了一个尚未被广泛承认但潜力无限的光辉地带，只不过这种思维的力量并没有被西方现代社会认可。

三种错误

> 每犯一个错误,我们都要吸取教训。
>
> ——乔治·哈里森

错误是必要的,拥抱它们,嘲笑它们,然后感谢它们。它们是你得以进步的头号指路明灯。

错误1:你不承认自己的错误

卡词是我们谈话时很常见的事。实际上,在试镜和表演中,卡词能够将你从自动模式中唤醒,往戏里注入新鲜的自然冲动和即兴反应。这一点甚至在喜剧中也能奏效,只要你沉浸于一个形象鲜明的喜剧角色并对当下发生的事情做出即兴反应。时不时地,一个所谓的"错误"会帮助你拿下角色。但是这属于令人开心的意外,不是真正的错误。真正的错误是你不承认自己的错误。不要想当然地赌没人注意到你犯错了,或以为所有人都理解了你原本的意思,又或者以为台词无关紧要。这样会让你看起来像在无意义地空念台词,现实生活中永远不会发生这样的事。我们总是不断地审视自己和说话对象,确保

自己的想法被有效地传递了。我不是在建议你出戏，尴尬地中断表演，然后要求你重新开始。你要保持入戏，以角色会采用的方式承认你的错误，用不了一两个节顿的时间，你就能够把意思说清楚了。

当然，你总会遇到不能再絮絮叨叨地弥补，只能从头来过的时候。当你意识到一切覆水难收，而自己无能为力的时候，恐慌会爬上你的脸颊并形成不对称的表情，此时你可以自嘲来缓和局面。关键在于要真实地笑，而不是紧张地笑。我认识一位低情绪强度的女演员，她从来不会苛求自己在试镜时表现完美，并且她总能在失误的时候让大家跟着她一起笑。她的放松和欢乐具有感染力，因为态度极佳，她的处理方式总会奏效。出现失误的时候，一笑了之，这样可以放松你的身体，也能缓和房间里的紧张感。同时，它会向其他人暗示你平易近人，和你相处很有趣。

错误2：你不从错误中吸取教训

如果结束试镜时，你感觉自己真的演砸了，就拿出一些时间来认真思考你的错误。当压力被卸下后，去摸清这个错误的本质到底是什么。是因为紧张吗？说台词时马虎了？还是对角色不够投入？不要放过任何细节，尽你所能从中汲取教训。再为未来做一次观想练习：想象你已经凭借从这次错误中学到的东西获得了想要的结果。一旦从错误中汲取教训，并且纠正了问题，你就必须放下这个错误。一个物尽其用的错误就像一个已经被榨干汁水的橙子，剩下的只是果皮和果

核。在这个阶段,它不再是一个错误了,而是这次进步的排泄物,等待着被扔掉。陈旧而空洞的错误就是思维的垃圾。使我们回忆或唤醒过去的错误的,是两个常见而合理的理由。首先,花一点时间来思考是否错误里存在一些有价值的洞见正在试着让你领会它们。有时我们太害怕面对自己的错误,所以无法完全利用它们的价值。如果还能从过去的错误中找到有用的东西,那就承认它,然后在镜头前练习,做出对应的调整。

其次,如果一个过去的错误已经没有利用价值,却依然盘桓不去,那么你也许正在经历窒息现象的第一阶段。这说明你的工作记忆在超负荷运转、惊惶不安,它几乎不可能从错误中收获意义并且令你尽快释怀。请使用本书中列出的方法,让你的工作记忆休息一下吧。

错误3:你不允许自己犯错

错误是最有价值的学习资源。如果你犯了很多错误,请把它们当作宝贵的学习机会。如果你发现自己陷入了一个恶性循环,持续呈现糟糕的表演,那么要知道,这种情况经常发生在即将迎来创作突破的演员身上。在表演课堂上,有一个问题让我深受困扰:老师对那些深陷创作泥潭的演员不够宽容。我经常看到老师们远远躲开那些非常努力却在数月的时间里都表现糟糕的演员。当一个学生持续地表现糟糕时,老师可能会产生危机感,因为他们会觉得这个结果意味着自己的教学水平有限,这一点我完全理解。但是这种做法通常会让一名用心

努力的学生感到自己不行,或者觉得自己就是学不会这门科目,实际情况则可能二者皆非。

你的大脑并不以你以为的方式运作。不断地鞭策自己,不断地试验,不要沮丧,也不要惧怕在一段时间内持续给出糟糕的表演。这是迈向创造性突破的必经之路。

> 有时流畅的过程预示着萎靡或死亡的到来。
>
> ——尼尔·杨

台　词

背台词，还是不背台词

试镜时，演员背下了台词，这叫"脱稿"（off book）；演员没有把台词背下来，就叫"冷读"。在关于演技的众多争辩中，最出名的一个就是"演员是否应该在试镜时脱稿"。在这个话题上，选角导演、导演和表演老师各自站到了不同的阵营中。有些人坚持认为尝试脱稿试镜会影响演员的表演，而其他人则坚称背台词是演员的职责。

这个问题的答案是：哪个奏效就选哪个。奏效的标准是，哪个选项能帮助你呈现出最好的镜头前表演。

当我和演员一起为试镜或即将开拍的项目做准备时，我注意到一个规律：头几次的冷读总是很有趣而且算得上优秀，即便演员时不时地会在某些地方卡词（前提是不否认错误，相关内容见上个章节）。

冷读意味着你不预判或者计划任何事情，所有行为都是新鲜有趣的，即便不够准确。一两天后，当演员背好台词，去录制一个准确无误的版本，结果反而比冷读时的表现差一点。

当你努力背下台词，在试镜时复述，很常见的一种情况是：你看起来只是在背台词，却没有传达意义。最糟糕的是，你也许会把重

音放错位置,带着一种奇怪的变音,或搞错时态①,并且以一种现实生活中不常见的方式说话。这种情况太普遍了,以至于迈克尔·塞拉(Michael Cera)在他的网剧《克拉克和迈克》(*Clark and Michael*)中对此进行了讥讽。这场戏从该剧的第十集第40秒开始。

经验老到的演员也会遇到这个问题,只是影响可能没有那么明显,但对于擅长背诵的演员来说这可能是陷阱。你也许能够完美地传递台词的意思,也可能说得字正腔圆,但表演还是不够好,总是差点儿意思。你所欠缺的,是当你不试着用力找台词时,那奔向你的微妙的自然冲动。那时的你保持入戏,台词也毫不费力地走向你,而你只需要对当下做出反应。

如果一位演员在试镜前很短的时间里记下了台词,剪辑成片的时候,你能够一帧帧地看到当时的状况。在某一帧中,他的眼睛突然瞪大,你能看到他虹膜外圈的白色部分。这就是说,在同一帧内,在演员说出台词的前一毫秒,他的恐惧泄漏无遗。不过,这些问题都很微小,一般只会通过微表情暴露。大多数人不会察觉这样的细节,他们只会表示,表演整体还不错,但是不够棒。

我曾经合作过的一个女演员很会背台词,但是一个小动作就会出卖她。在一毫秒内,她的眼睛——不是眼皮而是眼睛本身——在她试着记起一句台词时轻微地往上方闪动了一下。当时她并未觉察,但这个情况可能会在整场戏中多次出现。只有在剪辑的时候,我才捕捉到

① 这里指的是英文中的时态后缀,不适用于中文台词。

这个微小的动作，因为它只在一帧内出现，而且极其细微。直到我们一起观看回放前，我都无法确认到底哪里不对劲，后来她承认自己当时确实在回忆一句台词。

以正常速度回放视频时，观众会认为这个演员不错，但是这场表演不够抓人。在这种情况下，选角导演就会直接淘汰这个演员。未达到最佳标准的表演时常被归因于演员欠缺准备，但其实问题在于演员准备过多，创造力被束缚住了。

背下台词，让它在你心里扎根，然后毫不费力地说出来，这是要花时间的。至于需要多少时间，取决于环境和生理条件，不全然受你的掌控。即使你在试镜前已经背好了台词，它们也未必如你所愿，能够召之即来，让你自如发挥。

但是，除了死记硬背、反复阅读直到丧失所有意义，还有一种学习对话的方法。你可以通过一种被称为"习得"（acquisition）的方式被动地记台词。语言学家斯蒂芬·克拉申（Stephen Krashen）观察到，学习语言，沉浸式学习比坐在教室里学更好。如果你想学法语，那么相较于花多年的时间学习词汇、句法和语义，在法国和说法语的人互动，效果会好得多。克拉申的"习得"模式，对演员记台词来说也很有效。"习得"能让演员通过有意义的互动来被动地记忆台词。换句话说，就是自然地和另一个角色沟通，或者沉浸在这场戏的台词的语境中。记台词最好的方式就是自然地、充满情绪地习惯它。情绪会增强我们的记忆，不论是好是坏，事实就是如此。背台词时感觉到的无聊或者压力实际上会影响你之后如何记起台词。如果台词听

起来不自然，让它重新焕发生机就是你的新任务。多机位喜剧特别适合使用习得法，因为它的排练时间和你演话剧时的排练时间是最接近的。你和你的同组演员一起排练，一起玩，一起练习走位，做各种尝试，排练一整周，然后在周末录制。

在这个过程中，因为有语境的辅助，你更容易记住台词。

在第一章，我们探讨了两种尝试：有效尝试和无效尝试。有效尝试是指为了试验和探索而尝试新的事物。无效尝试是指那些以结果为目的的尝试。发表在《科学公共图书馆》上的一项研究显示，大人比小孩更难学会一门新语言，因为一旦认知能力被完全开发，大人总是会用力过猛。麻省理工大学麦戈文脑科学研究所的博士后研究员艾米·芬说："这个研究中最令人惊讶的结论是，用力尝试实际上可能对学习结果有害。"

如果不想受到用力过猛的负面影响，最好的记台词方式是先学会一种优秀的念台词技巧，也就是一种脱稿念台词的技巧。它不会让你的观众分心，而且让你能够专注于角色状态，沉浸在当下的时刻而非台词中。我推荐玛吉·哈伯①（Margie Haber）的念台词技巧。肯定也有其他的老师在教这个，但是在我学过她的技巧之后，我认为这是迄今为止我从表演课上学到的最有用的一项技巧。她在加州的好莱坞教高强度训练的周末班，或者你也可以从她的《如何轻松地拿下角

① 译者也上过哈伯的课。她主张试镜时手持剧本，并有一套教演员如何让手中的剧本"隐形"，甚至借着手握剧本优化表演的试镜和冷读技巧。哈伯在好莱坞业内被称为"试镜佛祖"，尤其受选角导演们推崇，她的课是洛杉矶许多演员的必修基础课。

色》（ How to Get the Part without Falling Apart! ）一书中学到她的方法。在"以词组为单位来念台词"一章中，她用寥寥几页纸概括了这项技巧，该技巧学起来简单，只要在几周内每天花时间练习就能精通。精通以后，这项技巧将成为一门内化的本领，无需有意识的努力就能做好，它会成为第二天性。当剧本选段就握在你手中，你也不会为了想起台词而产生镜头能看出来的一瞬间的惊慌。

有着扎实的念台词技巧并且接受过镜头前表演训练的演员，在拿到一个陌生的剧本后，能够在15分钟内准备好，然后完成一场绝佳的试镜。我知道的每一个掌握了上述两项技巧的演员都能做到这一点。因为不需要用力去背台词，他们的表演充满了新鲜的自然冲动。他们以"习得"的方式顺利说出了大多数的台词，表达出台词的意思，只有偶尔才不露痕迹地看向手中的剧本，有时甚至不需要看。当你对这个流程更熟悉后，你就能通过自然的、绕过工作记忆的过程，结合念台词的技巧和这本书中列出的非分析式方法，在试镜时做到几乎完全脱稿。

这又引领我们回到了认知科学家西恩·贝洛克的指导："从使用对工作记忆依赖最少的学习技巧开始。"

当然，一定存在例外情况。一般来说，你在表演中希望避免背台词式的机械感，但是在喜剧中，这反而可以成为你的优势。正如我们早些时候探讨过的一样，在喜剧中，你绝对不能表现出意识到自己的话是好笑的。如果重复念台词会扼杀台词中的幽默对你的吸引力，你倒是可以采用这种面无表情的表演方式。

睡觉

如果可能的话，避免在试镜当天做准备工作。理想的情况是，在你的准备过程和试镜中间留一夜优质的睡眠。睡觉的时候，你的大脑会吸收当天的重要信息，隔离杂音和不相干的刺激。如果在试镜的当天排练剧本，杂音会再次被引入大脑，这将使你分心，与当下的时刻分离，尽管你可能都无法察觉。如果你拿到一个当天试镜[①]，那么在准备工作和试镜中间安排15分钟的小憩会很有帮助。当然，我鼓励你先亲身感受一下这个做法是否有效。

在试镜的前一天晚上，使用本书中提到的方法为你的试镜做准备，直到你对镜头上呈现的效果感到满意。试镜当天就别再碰它了，你的准备工作已经结束了。这听起来简单，却不容易做到。停止练习也许会让你觉得自己不够努力，而不断练习至试镜前一刻，甚至在等候室顺台词，也许会让你感到更自信和安心。但是，让你感觉更好，并不一定意味着会让你的表演更出色。

在辅导过无数演员，观看和剪辑了他们的上镜表演后，我发现克拉申的习得模式和研究人类如何学习的认知科学，跟我的实际观察基本一致。即使它貌似有悖于本能直觉，你也应该考虑尝试一下。

谱架

多年前，用中景镜头或特写镜头录制试镜时，我开始使用谱架，

[①] 当天试镜指的是收到试镜通知和试镜时间为同一天。

上面放一大块泡沫纸板。我会把谱架调至30度角,然后把泡沫纸板放在谱架上通常放置乐谱的地方。泡沫纸板轻便不贵,上下各黏着一张闪光的白色薄纸。如果头顶光线不均衡,照在脸上,会形成夸张又难看的阴影。如果把泡沫纸板放在演员的脸下方,能起到反光板的作用,这解决了许多试镜办公室的灯光问题。就像音乐家一样,谱架还让你能够在表演时解放双手,即便你没有背下台词。许多我指导过的演员都会将剧本页的顶端折一下,放在泡沫纸板上,如下图所示。

当台词摆放在这个位置，而你需要看一眼台词时，你的双眼不会偏离镜头，只是随意地向下瞄一眼，台词就在泡沫纸板上等着你。谱架还有一个额外的优势：作为一个标记，让你的双脚固定在一个地方，这样你不会移到镜头右侧或左侧。

在你自己录制将要交给选角导演的试镜视频时，这个小工具很有用。我在片场给演员拍特写时也用过它。我的学生们曾经说，他们希望能带一个谱架和一块泡沫纸板去试镜现场，但是这个做法在社会习惯和专业习惯上都不被接受。

实地调研[①]

通过扎实的念台词技巧来被动习得你的台词，这个做法已经被许多现场试镜和来自片场的观察与经历证实有效。

在洛杉矶，大家很多时候都对试镜这件事保持着一颗平常心。专职演员经常一天有多场试镜，不大可能有时间每天都背数页台词。洛杉矶的一位著名经理人曾告诉我，背下台词反而可能隐晦地发出了"你大概没有那么多试镜，并且不常有戏拍"的信号。

一位我辅导过的女演员去参加最后一轮试镜，选角导演和电视剧的出品人也在现场。她试镜的角色是一个无礼的人，有很多页的长台词。大约读到剧本选段四分之三的地方时，她抬起头，耸耸肩，说

① "实地调研"是一种学术研究方法，又被译作"田野调查"，是学者在实验室外实地收集数据的研究方法。

她不得不在这里停下来,因为她的打印纸已经用完了,她没有打印完所有的台词。全场顿了顿,出品人和选角导演都笑了,而她最后被选上了。所以确实有这样的例子,这位女演员拿到这个角色,不仅是因为她冷读,或没有念完所有的台词,更是因为此时她就是自己饰演的角色。

在了解克拉申的习得模式之前,我曾拍过一个对白极长的电视剧。我把自己当作职业演员,投入了许多精力。为了能够脱稿表演,我一遍遍地练习台词。拍摄当天,我一遍就过了,结束时剧组所有人都站了起来,为我鼓掌。你也许听过这句老话:"如果剧组人员喜欢你,那你一定演得不好。"当然,剧组一定会喜欢一条过的演员,因为这样他们就可以按时回家,同时认为你很专业,能够不卡壳地复述一大段台词。但事实是,剧组人员是用他们的肉眼在看你的表演,而通常肉眼觉得好的表演,在镜头上的效果不一定会好,反之亦然。

这一集播出时,我的表演看起来还可以,但是也没什么特别之处。即使拍摄时我已经能轻松地把台词背出来,它仍然不如我对台词不熟时,在镜头前排练得那么好。会这样,归根到底是我记台词的方式:一遍又一遍地过台词,这样的练习实际上限制了我的创作灵感。

我曾经和不大专业的演员一起工作过。他们到片场时,不会预先了解我们具体要拍摄什么内容,以及自己的台词是什么,当我们开始拍摄时,他们会一直卡词。但是当这集播出时,他们被剪辑出来的表演效果非常好。我曾经问过影视行业台前幕后的朋友们,尤其是剪辑师,他们也时常观察到相似的情况。这些演员,或者影视明星,尤其

是那些单机位拍摄的电视剧①里的常规主演,每隔一两周就会拿到一沓台词,台词还会再修改,所以他们通常直到开机都不一定背得下台词。

我将这一点分享给学生们,但是很显然,他们对此非常怀疑。两周后,一个学生客串了一集《超感神探》(*The Mentalist*)。回到班上后,这个演员告诉我们,西蒙·贝克(Simon Baker),就是凭借《超感神探》获得艾美奖和金球奖提名的那位演员,在片场上几乎完全是冷读。如果你看过《超感神探》,就会知道贝克的表演十分生动,他的表演思路选择和创作灵感都很巧妙。

这类演员还有詹姆斯·迪恩(James Dean)。詹姆斯·迪恩相信好表演的关键之一就是不要过于熟悉你的台词。迪恩尽可能不背下台词,并且永远不会以同样的方式重演同一场戏。马龙·白兰度(Marlon Brando)也不记台词,他会让一位助理从耳机中给他提示台词。这些例子提出了这样一个问题:到底脱稿是不是专业的标准,而背下台词是否真的是演员的职责呢?

对着视线标记②(eyeline)表演

演员们喜欢和其他演员一起表演。许多演员性格外向,而这个工作的一部分乐趣就是和他人合作。在这里,我不是让你们不要和其他

① "单机位拍摄"和"多机位拍摄"指的是拍摄现场同时使用的摄影机数量和镜位,同时代表了不同的作品类型。在美国如今的影视行业中,除了情景喜剧之外的类别(如剧情剧、浪漫喜剧、惊悚剧等)都以单机位拍摄。因此,多机位拍摄一般特指情景喜剧(如《老友记》等)。
② 视线标记指的是用来引导演员视线水平和方向的标记。

演员一起工作,而是让你们学习如何对着墙上的一个视线标记表演,然后,你就会发现自己不再需要基于对手演员的表演来做出反应。毫无疑问,这听起来完全违背直觉。在我提出的所有建议中,这个建议在学生刚开始接触时遭受的抵触是最大的。视线标记是演员说台词的对象,它可以是另一位演员、一个网球、一块撕下来的黑色胶布,或者任何真实或虚构出来的标记。无需多少时间,你就能自在地对着一个标记演戏。唯一的阻碍是你自己的抗拒。每一位我辅导过的演员,无论在最开始时如何抗拒,最后都能接受对着一个标记演戏。

> 我算得上一名艺术家,能够自由自在地依靠我的想象力来画画。
>
> ——阿尔伯特·爱因斯坦

我曾经指导的一名女演员无法忍受这个主意。她是一个经验丰富的影视演员,而标记使她不安。在每一堂课中,她都表示很抗拒,但是我坚持要她与标记自在地相处,并且向她证明:标记并没有给她的上镜表演带来任何不同。她后来参与拍摄了一部电影,饰演詹姆斯·凯恩(James Caan)的太太。一天,他们在拍摄一场游泳池的戏,她穿着比基尼,躺在水池中央的一个橡皮船上,对着站在岸上的凯恩说话。在拍摄完自己的特写覆盖镜头[①]后,凯恩就急忙离开片

[①] 覆盖镜头是指拍完全景后,镜头移近,拍摄的中景和特写镜头。——作者注

场,为下一场戏做准备了,漂浮在水池中央的女演员留下了,等待着拍摄她的覆盖镜头。导演要求她对着画外水池上方的某处说台词。通常情况下,这里会出现问题。但是正如许多其他的演员难题一样,它实际上算不上一个难题。她在空中虚构了一个标记,顺利地完成了自己的特写镜头。再次回到我的课堂后,她接受了标记。

尝试对着标记表演:让和你对台词的人坐在一个舒服的地方,只要麦克风能收到他们的声音就好了。把标记放在任何能让你的脸面向镜头的地方。在下图中,标记是一个网球,但它可以是任何随手能拿到的东西,比如一块贴在墙上的胶布。

这张图片里的网球是离镜头（一个iPad摄像头）最近的视线标记，它是你将与之对话最多的"角色"。如果戏中还有其他的角色，那就把另一个虚构的视线标记放在符合角色高度的地方。比如，如果这个角色是孩子，那么就确保视线标记放得足够低，但是也不能过低以至于你的双眼看向的是离画面下边界太远的地方。这被称作视线"骗术"。

我建议把所有的视线标记都放在镜头的同一侧，以避免你的双眼扫过镜头，冒着直视镜头（spiking the lens）的风险。[①] 这个规则的例外，是当你的角色正对着一大帮人讲话的时候，这种情况也不需要任何标记了，一般比较奏效的方法是简单地想象在镜头画面稍微靠下的地方有散开的人群。当你说话的时候，来回扫视想象中的人群。

任何东西都可以被当成标记。用网球、胶布或最好的标记——想象出来的标记——来练习，让你能够在任何情景中都找到对自己而言最好的视线。熟练掌握这项本领，意味着你将成为一名通情达理的表演搭档，让你的对手演员能在拍完他们的覆盖镜头后就收工回家。这件事在你客串电视剧时尤其有帮助。明星（常规主演）每天的拍摄任务都是排满的，而且时常被安排优先拍摄，好让他们早点回家。如果你拍摄覆盖镜头时，他们的角色并不在画面中，那不要让他们留下来陪你念台词会是一个很客气的举动。况且，这样一来，你可能发挥得更好。

在试镜结束后，你是不是常听到演员抱怨对台词的人没有给他们任何反应？也许你曾经想过或说过同样的话。相比于无聊、面无表

① 当演员直视镜头，就打破了和观众之间的"第四面墙"。——作者注

情的对词人，过于夸张的更让人消受不起。在试镜时，只要对词的人不在镜头外全身心投入地演，让我分心，其他的我都能接受。过于夸张的对词人通常是在选角导演那实习的演员，他们想要通过观察试镜过程来获得有价值的经验，同时试图抓住机会饰演电影中的某个小角色。这样的对词人常常倾尽全力帮助你发挥出色，但实际上，他们做过火了，导致你分心。如果试镜时，你必须对着一个毫无反应或是动静过大的人演戏，那么直接把他们的脑袋想象成一个标记，这样他们的所作所为就不会对你造成影响了。

　　我最近听到了一位女演员的故事，这位女演员在另一位女演员拍摄覆盖镜头的时候，采用了和预告片中不一样的方式来扰乱对手演员的节奏（让我们暂且把这场骗术里的受害者称为玛丽）。这显然奏效了，玛丽完全乱了阵脚，花了好长时间调整状态。如果当时她能从容地建议这位可悲的破坏者去休息，那就不会这么被动了。我曾经和一位女演员一起拍戏，她站在我身后，试图偷走焦点来抢戏。在我对着镜头画面外的一个角色说台词时，她假装捕捉地板缝隙上移动的斑点。我没有意识到这件事的发生，直到摄影师从镜头后面探出头来，指着她说："我清楚你在做什么，你在试图偷走焦点。" 我转过身去，看到这位女演员脸红了。当时，我处于事业的挣扎阶段，在表演的艺术和权术中摸索自己的道路。我被惹火了，但是摄影师的支持给了我信心，接着我提出，可以帮助她完成这项想象中的任务。不过，她放弃了。只要你依靠自己，优雅地去处理卑鄙的权术伎俩和不安全感，你将会是不可撼动的，因为没有人能够从你这里偷走戏分。

留点缝隙

有一个很有效的镜头前对词习惯，你也许愿意试验并采用——一旦说完台词，不要让嘴唇完全闭上。当你倾听对手演员说话时，嘴也留一点缝隙。这是在特写镜头里具有吸引力的肢体语言。你和另一位演员之间，就像有通过一缕从你的嘴唇到他/她的嘴唇之间漂浮的游丝联结着。如果你闭上嘴巴，那就切断了这个联结。当你上唇和下唇触碰，紧闭起来，就像是你在宣告一条无声的信息："我说完了，并且直到我的下一句台词前，我都基本处于游离状态。"你可以看看这个现象是如何被镜头解读的。

当然，如果你的确在饰演一个漫不经心的角色——有的人天生对倾听的兴趣就是不如对说话的兴趣大，或是一个忽视和冷漠他人的自恋狂，那么在说完话后闭合双唇是一个非常棒的表演思路。在双唇轻轻触碰的同时，做出一系列漠视的举动，比如查看手机，用毫无起伏的语调问候之后转移视线，它们传达出这样一种意思："我在参与社交性的友好往来，但是我并不在乎你。"这些角色真的是吸引观众的讨厌鬼。

永远不要在拍摄个人镜头时重叠台词

已经成名的演员，还有那些曾经当过导演的人都知道这条规矩的重要性。但是在独立电影里，一些经验少的演员由于缺乏技术上的认知，破坏了拍摄并葬送了自己最好的片子。不要在你拍摄个人镜头时重叠台词。重叠台词指的是，在表演中，你在对方即将说完的瞬间打

断他。你可以在所有演员都入画的全景画面中这么做，但是绝不可以在拍摄特写镜头时重叠台词。在特写镜头中，台词的自然重叠是由剪辑师来完成的。如果你希望自己最好的特写被用在最终的作品中，那你的导演就需要不带有重叠音轨的、干净的片子，以便在剪辑里匹配其他的画面。

假设导演和剪辑师在做一场戏的后期剪辑。在你的对手演员马上要说完他的最后一句台词时，你张口说话了，打断了对方最后半个词。画面现在必须切换到你身上，但是你在自己表现最佳的特写镜头里说台词的方式与你在对方特写镜头里说台词的方式并不匹配，可这是对方最好的一条片子。导演很喜欢对方在这条片子里的表演。那么，导演现在就面临一个难题：要不就让画面保持在对方脸上，让你的声音从画面外传来；要不就放弃使用你最好的那条片子，而换用另一条来解决不匹配的问题。

另一个注意事项，就是要对剪辑有所了解。你可以做制片助理、实习生，拍摄和执导自己的短片，以任何可行的方式观察这个过程。当你亲眼看到一些愚蠢的错误影响了画面的衔接性[①]，导致剪辑出现重大问题时，你将学到不少东西，而在拍摄的时候，这些问题你是察觉不到的。

[①] 衔接性是指镜头画面之间的衔接是否流畅、合理。衔接性出现问题就是出现前后穿帮的画面。比如，演员在中景镜头中用左手拿起了咖啡，那切换到特写时，演员也必须用左手而不是右手拿着咖啡，不然当剪辑师从中景切换到特写时，观众就会发现咖啡神奇地被换到了右手上，却看不见演员换的过程，导致前后穿帮。

声　音

埃克曼博士："声音是另一套情绪信号系统。它是否比面部表情更清晰地揭示了情绪呢？一些证据表明声音是揭露快感和满足感最好的信号系统，远远优于面部表情。人们会向你露出某种特定的微笑，或者微笑的某种变化形式，但是我们不清楚他们感受到了哪种快乐。在英国，有人就'声音是任何愉悦和释然情绪的主要明确信号'进行研究。同时，我们知道声音是愉悦感（低声轻笑和放声大笑）重要的信号系统。"

<center>*　　　*　　　*</center>

如今有很多提供给演员的声音训练项目，它们致力于帮你打开骨盆，然后学习腹式呼吸、放松、共鸣和润喉。这些都很好，你能找到许多类似的训练课程。但是许多成功的影视演员似乎并没有接受过太多的声音训练，影视演员不需要将声音传送到剧院最后一排的观众那里。传统影视表演更注重视觉设计，而话剧更重视说话，而且现在的影视表演很少触及音乐剧领域。虽然如此，我还是想谈谈声音训练里的一个特别领域，它和每位当代影视演员密切相关。

对于影视演员来说，缺乏声音训练导致的弱点在正式演讲和演喜

剧片时暴露得最明显。如果你花点时间研究喜剧,你将注意到技巧娴熟的喜剧演员发音都十分清晰和准确。

之前在剪辑演员的线上试镜视频时,我试着优化音频。我注意到,如果使用本身已经较优秀的原始表演音轨,然后改善一些特定的辅音,会使这位演员的声音整体上听起来像是掌握了专业的发声技巧。我给演员听处理过的音频,告诉他们:语音的细微差别和对发音的理解,会表现出喜剧技巧的成熟与否。辅音"b""d""k""p"和"t"是爆破音,因为有瞬间的爆发感和突然的气流释放,它们似乎是幽默的载体。这被称作音义学,这项学科认为声音本身具有固有的含义。

"爆破音是幽默的载体"这句话并不意味着任何音素[①]都能传达幽默,某些声音是比其他声音更能加持喜剧效果的。著名喜剧大师乔治·卡林(George Carlin)在语言和声音方面尤为出色,他认为金橘(kumquat)这个词作为一种食物的名称,听起来过于好笑,让人都没法吃它。他那广受赞誉的独白《在电视上永远不能说的7个肮脏词汇》(充斥着爆破音),由于太受欢迎且争议太大,被一路诉讼到了美国联邦最高法院。

烟雾弹

我曾帮一位男演员拍试镜视频,他表现得非常出色,但是在最好

① 音素是最小的语音单位,即单个动作创造出的声音。

的一条片子的结尾,他把最后一句台词的辅音去掉了,使得最后一个节顿的整体感染力几乎消失殆尽。关于记忆,存在一个有趣的事实:强有力的结尾是十分重要的,因为一个事件就是通过开头和结尾而深深嵌入人的记忆中的。拿到需要剪辑的素材后,我稍稍调整了音轨,把那个辅音单独拎了出来,增强了它的声音,同时把一切背景噪音去掉,让它能流畅地播放出来。剪辑这个混音只花了2分钟的时间,我是在他面前完成的,所以他能看到剪辑前后的不同,并且意识到一个强有力的结尾是多么重要。虽然这位演员已经有许多经验了,他刚刚参演了一部暑期大片(没错,但他现在还是需要试镜),在见证了这点小调整带来的巨大影响后,他沉默了,然后摇了摇头说:"一切都是烟雾弹……"

达斯汀·霍夫曼(Dustin Hoffman)曾公开谈论过影史上一场著名的戏,是他和安妮·班克罗夫特(Anne Bancroft)共同主演的、让他名声大噪的电影《毕业生》(*The Graduate*)中的一个片段。在拍摄这场戏时,导演迈克·尼科尔斯(Mike Nichols)低声让霍夫曼走过去,把手放在班克罗夫特的胸上。班克罗夫特丝毫不被影响,忽视了霍夫曼的手,只忙着把裙摆上的污渍擦掉。霍夫曼说为了避免笑场,他不得不转身朝远离镜头的方向走去,用头撞墙。在这部电影的成片中,这幅情景表现在霍夫曼的角色本恩·布拉多克身上的效果是,他正在经历一场全然的情绪崩溃。这是一场极为精彩的戏,为一部不可思议的电影锦上添花。而我的论点在于,即便出色的演员也不能否认:电影拥有许多烟雾弹时刻。才华横溢的演员懂得带来更

多烟雾弹时刻。

才华横溢的剪辑师也明白这个道理。多年前，我和一位剪辑师一块儿工作，她谈到自己正在参与的一个项目。剧中的女主角凭借这部电视剧拿了艾美奖最佳女主角，不过整个后期组的工作人员都毫不掩饰地认为，她能得艾美奖，要归功于他们，因为这位女演员是出了名的难相处，并且能力不强。为了补救每一场戏，制作组要求导演让摄影机在拍摄的间隙都保持开机状态。女演员站在她的位置标记上等待开机指令的时候，她和周围人嬉笑打闹的时候，她在妆发间和（被有意地放置在镜头画面外的）朋友们聊天的时候，摄影机都在运转。剪辑师将无数个她自然状态的时刻剪辑进电视剧里。这个小花招比预想的效果还要好。

清晰的吐字

不只是喜剧片需要好的台词功底。在观看几部剧本和表演都不错的电视剧时，我和我丈夫时常无法听见配角演员，甚至是主角在说什么，我们的听力完全正常，而这些台词标志着情节转折，非常关键。演员吐字不清已经不是什么新鲜事了，但在剧本特别好、你真心在乎每一句台词的剧里，这一点实在令人心烦意乱。原本演技不错的演员总是吞词，使他们本应出众的表演变得令人迷惑。

一天晚上，我用影碟机看一部电视剧，剧中的演员连嘴巴都不张开，咬着牙齿说话，导致吐字不清。情急之下，我放弃追剧，转而

在YouTube上搜索教程，最后找到了一个名为"解决吐字问题"的频道。该频道里有一个关于如何发音吐字的视频，讲得十分清晰、直接。屏幕上显示了一系列的词汇和音标，视频的右上角还有一个画中画，画面中有个纽约人在示范如何正确地使用下巴、舌头和呼吸来发音，其中有些词我都不知道自己一直读错了。我联系了视频中的女人，她叫哈里特·佩德（Harriet Pehde），是一位持有资格证的语言病理学家。我报名参加了她的一系列吐字发音视频课，下载了相关的视频教科书。我强烈推荐这本书①，这本书便宜又有用，更别提哈里特十分热心和友善。

如果要完善现在比较受欢迎的表演风格，即自然主义风格，关键在于避免"呢喃核"②式的表演，做到发音柔和、吐字清晰。掌握这项技能需要重新调整说话习惯，循序渐进、有目的地做吐字练习，出于练习的目的，夸张一点也无妨。一旦习惯被内化了，从工作记忆转移到程序记忆中，你就能够更自然地吐字，同时仍然被人听懂。还是那句古老的箴言：在打破规矩前，你必须知道规矩是什么。

标准美国口音中的常见错误发音

在北美，许多说英语的人认为吐字清晰就是要把"t"的声音完整地发出来，或者急促地说出"t"，比如"kitten"（小猫）中的

① 我与我推荐的任何材料、人员或组织（除了我自己的）没有任何关系，也不从推荐中受益。——作者注
② 我记得"呢喃核"这个词是圣丹斯电影节上提出的，用来描述独立电影里的一种表演潮流：呢喃式的对白。——作者注

"t"。实际上，这样发音是不对的，反而让"kitten"这个单词听起来有点做作或傻乎乎的。

在单词"articulate"（清晰地发音）、"abstract"（抽象的）和"attract"（吸引）中，发出"t"的声音是正确的。但是，在诸如"kitten""identity"（身份）、"reality"（现实）和"personality"（个性）等单词中，"t"的发音更接近"d"的发音。你是不是经常听见有的人在读这些单词时发错了"t"的音，以为这样听起来有文化、有教养呢？你也许渴望有机会碰上一流的剧本，但是，你是否懂得如何把一流剧本的对白清晰地说出来呢？我不想让自己听起来像在一板一眼地说教，但事实上，演员的很大一部分工作是将剧本中的文字有效和优美地传递给观众。为了有说服力地诠释各种类型的角色，为了出演几乎任何年代背景的戏，规范的发音都是必要的。直到20世纪，学习如何发音都是小学的核心课程。

自然、熟练地说出准确的发音是十分悦耳的。你的声音有很多潜力可以挖掘，在听起来自然、现代、急躁或者放松的同时充满魅力。当然你也可以根据意愿，选择不用纯正标准、和蔼可亲的声音。想要拓宽戏路，先要精通技巧；想要精通，先要练习，练习发音吐字吧。

语言中的音符

在即兴对话中，你希望表达的情绪和意思会影响说话的自然冲动、音调和重音。这一点促进了有意义的沟通。哈里特·佩德将这一点称为"语言拥有音符"。

* * *

哈里特·佩德："我能想到两种（语言中音符的）例子。一种是一个词的音调和重音规律，你可以通过在不同的音节上使用不同的音高，或者在同一个音节中使用不同程度的重音，去渲染一个单词的意思。非重音音节就像是八分音符，而重音音节则可能是二分音符或全音，取决于你把重音拖多长。举个例子，根据语境，'important'（重要）这个词可以没有重音，也可以让'im'作为八分音符，'port'作为二分音符，而'ant'作为另一个八分音符。另一种情况是，每一个单词中的音节原本都被分配了各自的节奏，此时如果你遗漏了其中一个音节，或是额外多加了一个音节，节拍就出错了，这个单词就变得不好听了。这就好像你唱歌走调一样。还是举'important'的例子——如果你把第一个't'发得太重，那这个词就被这个重音断开了，听起来不够流畅。"

* * *

你可能试图通过死记硬背的方式来记台词，站在镜子前练习，努力在台词中选正确的、最有吸引力的重音。换句话说，你一直习惯用工作记忆来排练音调、重音和节奏，思考最好的传递台词的方式。可是，这个方式和自然的过程恰恰相反。人为地强调台词的含义会破坏语言内在的"和弦"，反之，让台词的意思自然地流露则会创造出音

乐。这一点时常限制演员,因为这让演员容易依赖形式,而非内容。

同时,这种讲台词的方式也导致了导演想要,或者说需要为你示范台词。台词示范是指导演为演员示范台词,向演员展示语气、音调变化,并希望演员原样重复导演说台词的方式。现在,台词示范已经不再使用,但实际上,限制台词示范反而加深了演员与导演之间的沟通阻碍,尤其当演员是通过死记硬背的方式记台词时。这项令人疑惑的行规,即导演不能为演员示范台词,使得演员和导演都不能呈现出一场经过深度沟通的表演。不幸的是,这个行规仍保留着,主要原因是它被认为是对演员的威胁或轻蔑。

导演示范台词被看作是对演员的无礼侮辱,也被当作导演业余或不够专业的标志。大家的普遍感受是,如果一名导演如此不喜欢演员的表演,以至于需要示范台词,那么他们一开始就不应该选中这名演员。

但是,这一禁忌给台词示范扣上的帽子太大了。台词示范可以最有效、最清晰地向演员展示他们在某个词组上遗漏的韵律和音调变化(这时常发生,通常是死记硬背的结果)。就像你发错某个单词的音一样,你可能会发错一个词组的音。这两种情况的结果同样奇怪和令人烦心。演员总会把词组念错。由于演员反复地练习说台词的不同方式,词语和词组的发音与它们隐含的意思分开了。这时,导演就需要为你示范台词,把脱轨的火车重新扳回到轨道上来。但是由于台词示范不被认可,导演只能绕着圈来描述一些原本能轻易示范的东西。

佩德使用了"Hi, how are you?"(嗨,你好吗?)来指出词组中普遍的韵律。这个词组有不同种类的音调变化,比如经典音调、单

音调以及阶梯式音调。经典音调是指"how are you"中"are"的音调比"how"和"you"都要高。当你尝试把这个经典音调调换一下,这句话听起来会很奇怪,让人分心。你可以试试看。

有一点我要说清楚:只要台词韵律不是那么不着调,台词的意思就不会因此而断开;只要台词不像噪音般烦人,演员就可以用无数种美妙的方式说台词。词组的韵律不着调,与"选择一种有趣、富有创意的方式念台词"不是一码事——有时候,有些演员听不出自己混乱的音调,坚称自己是在践行后者。如果导演向演员展示不同的音调变化方式——先模仿演员的音调变化,再展示另一种更为合理的韵律,那么这个时候,对演员来说,台词示范就有着如同调音器一样的作用。这不一定意味着导演在说"我希望你完全按照这个方式去说",而是"我希望你能以协调的方式表达台词的意思"。

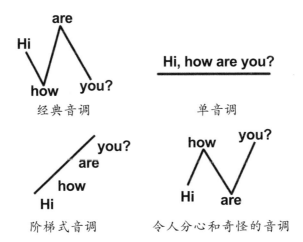

为了有效沟通，也许我们需要某种全新的、能被接受的方式来讨论台词示范的不同用途。在给演员示范台词前，导演也许可以给演员提供一次"调音"。再次说明，一名才华横溢、无需别人指导如何演戏的演员，时不时地也会需要调整和校准他们的"乐器"。

对于一场真实且有意义的表演来说，清晰的吐字是必备的要素，其重要性不亚于情绪。最伟大的即兴爵士乐乐手熟知每一个音符的每一个角度。他们花费无数个小时排练，一遍又一遍地弹奏音阶，直到他们能够随时把这些音阶变换成任何声音形式。剧作家用纸上的文字完成这个过程，演员则用说出的语言完成这个过程。如果导演说："很棒，但你能试试这么说吗？"你应该从这场追求语言和谐的游戏中找到乐趣，而不要像弹奏一个不熟悉的乐器般压力重重。

口音

母语塑造了人的脸，因此让工作记忆专注于"保持住一种口音"的任务，这样创作灵感就能自由呼吸了。大多数演员认为当自己必须假装成某种口音时，表演会变得更容易。我有一个理论：澳大利亚和英国的演员之所以在美国发展得这么好，一部分原因是每一次试镜他们都被迫伪装成美国口音。说出令人信服的口音，就能给你带来竞争优势。

你的母语塑造了你的脸

人类基于不同的母语形成不同的脸。比如，你很可能听说过（普

遍而言）法国女人带着一种性感女人的狡黠。浪漫的法语要求说话的人嘴巴往前凸，形成一个小噘嘴，就好像说话者在被亲吻一般。相反地，说英语的人则倾向于把嘴角往回拉。

尝试不同的口音会让你发现，脸不仅是由那些基本定型的因素，如骨架、肌肉和韧带的位置决定的，而且可以在一生中通过某种特定的说话方式来调整。如果你不喜欢自己的嘴角往回拉，或者任何其他被重复的动作塑造的五官特点，你可以去重塑它：通过摄影机回放，观察自己有哪些习惯的重复动作，然后采用全新的、更好的说话习惯。

身　体

> 我认为我们能问出的最本质的问题就是，为什么我们，以及其他的动物，会进化出大脑。当我向我的学生们问这个问题时，他们会说我们必须（拥有一个大脑）思考，或者观察这个世界，而这个答案是完全错误的。我们之所以有大脑且只有一个的原因，是创造出适应性强的和复杂的行动。因为行动是我们拥有的唯一一种影响我们周遭世界的方式。
>
> ——丹尼尔·沃尔佩尔特博士（剑桥大学神经科学家）

大脑不是为了让我们受困于思维而进化出来的。对于演员们来说，知道这一点尤其重要。观众无法读取你的想法、目的、潜台词、背景故事和动机，除非它们通过剧作家笔下的文字表达出来，并通过演员的肢体语言或口头语言传递出来。作为演员，你的表演工具是你的行为和反应——无论是有意识的、无意识的、习惯性的，还是即兴自发的——以及你的情绪、眼泪、笑声、跳视、凝视、眨眼等。但表演工具不止于此，也没有终点，你的工具就是镜头能读到的一切，希望你能够持续探索这座无尽的宝库。

角色的肢体

俄亥俄州立大学的心理学家丹尼斯·谢弗（Denis Schaffer）已经指出，我们日常行动中许多看似有意识的选择，其实都发生在潜意识中。就像声音和其他一切一样，当演员在情绪基调和剧本上做试验时，角色的肢体节奏通常自然地来自于潜意识。肢体动作时常源于自然冲动，但这并不是绝对的。你也可以在镜头前试验不同的动作和重复的节奏，奏效即真理。

活动（activity）[①]

就像口音一样，活动会占据工作记忆，从而释放自然冲动。即使是一项小活动，也要确保活动具有目的性。你可以选择一项在当下适合你的角色且表现自然的活动。试镜时，你挑选的活动不要增加现场原本没有的额外道具，比较合适的有笔、剧本选段、手机等。一项非常适合试镜的活动是整理纸张，因为你可以直接用上手中的剧本选段；或者试着整理自己衣服的某个部分，比如扣纽扣、拉拉链或系些什么。

① 要留意活动和行动（action）的区别。活动指不以对情境做出反应为出发点，围绕一个与情境内容不直接相关的目的做出一系列动作，如削铅笔、切水果、拌沙拉等。行动指被情境激发或对情境做出反应的一系列行为，如杀人、勾引、说服、安慰等。一般一个节顿里只有一个行动，换行动即意味着剧情进入下一个节顿中。

对你想象中的环境做出肢体反应

我是在过了很久之后才意识到这条原则在试镜中的实用价值的。你可以在戏中想象那些现实中会存在的东西,然后对这样的环境做出反应。如果你"看见"了想象中的物体,最奇怪的事情发生了:你的观众也会"看见"它。如果情境中的其他角色在镜头外叫你,你要向着他们叫你的方向回应,而不是向着对词人坐的方向。如果有人向你的角色展示了一张照片,那就假装照片就在眼前,正好在画面下方,这会让观众产生一种"照片就放在镜头底下"的幻象,同时镜头仍然能看见你的眼睛。假装有照片,假装你在看。

就像所有的规矩一样,这条规矩也有例外。我曾经合作过的一名演员会把戏中角色提及的物体放到角色的背后。在某种意义上,构想出的物体导致了活动,每次提到这个物体时,这名演员都必须180度转身。当他扭脖子看向左后方,以僵硬的方式与画面外的另一名演员说话时,他的背部面对镜头。这是一个极佳的表演思路,帮助他演活了这个笨拙的角色。

一旦你虚构出了某个物体,就请尊重这个虚构物体存在的空间。一旦你已经虚构了一张桌子,就不要穿过这张桌子。这条规矩能应用到戏中与你互动的每一个虚构物体上。如果先前已经想象好的虚构物体在你翻剧本时突然从你手中消失,那么你创造出的想象世界也就在观众的大脑中蒸发了。为了避免这种情况,你只需在翻剧本前把虚构的物体放在想象中的桌子上。我知道这听起来很简单,很容易被忽略,但是亲身试一下吧,它的重要性将在观看回放时变得明显。

重启

当你陷入创作困境,就像一张不断跳音的唱片一样时,为了释放自然冲动,走出自动驾驶模式,请交换一下双腿的位置吧。我们站立时,时常将一条腿略微伸出去,而把重心放在另一条腿上。如果你的重心在左腿上,那就小跳一下,落地时交换双腿的位置,让自己暂时出戏,然后重新回到之前的戏中。你会发现自然冲动和对台词的感觉都更自由了。

试镜中的行动

在试镜中,一连串的行动可能很难演出来,毕竟在一个窄小的办公空间中,你不能假装在万里高空中跳伞吧,那看上去太荒谬了。试镜中常见的动作戏是车祸,比如车子在旋转着越过两条行车道后摔下悬崖。演员倾向于先自然地表演,直到车祸发生的提示出现,他们就开始在椅子上转动。演员会前后摇摆,然后猛地一撞,以表现撞击的瞬间。问题在于,他们实际上在扮演车的角色,车确实是四处乱飞的,但人类此刻的自然反应是身体僵硬,这是一个幅度很小的行动,一种反射动作;你应该快速地呼吸,展现一具准备面对结果时紧绷的身体。如果你的角色醉驾,那反应就会稍稍不同些,更像是突然迷失了方向。醉酒的人身体不僵硬,这就是为什么酒驾司机比清醒的司机更有可能活着离开车祸现场,因为他们的身体在发生撞击时是松弛的。但是,无论你是饰演司机还是乘客,是醉酒状态还是清醒状态,你都不是在为饰演座驾而试镜。

"科林式向前走"

我的学生科林·坎布尔（Colin Campbell）通过试验，发明了"科林式向前走"的表演技巧。他非常熟悉自己站在画面里的位置，在戏中某个重要的时刻，当三脚架上的静止摄影机正在拍摄中景画面时，他甚至能够往摄影机的方向慢慢地径直走两步，把画面变为自己的特写。他现在能够在试镜时熟练地运用这个技巧，创造出吸引人的特写镜头。

随着对身体和视线在画面中的位置越来越有把握，后来科林时常把自己的台词压缩到一页纸上，然后带着一块胶布去试镜。他会礼貌地询问选角导演是否允许自己把剧本选段贴在镜头下面作为视线标记（他花了几节课的时间训练自己将一页纸视为整体，而不是在读台词时扫视或斜视）。科林说大多数选角导演都准许他这么做。接下来，他的双手就解放了，并且拥有了一个兼具视线标记功能的自动提词器。他时常以这个方式在试镜时冷读，完美地说出每一句台词，不会由于忘却或思索正确的台词而在脸上泄漏出焦虑的微表情。他的自然冲动很自由，因为工作记忆几乎无需工作，他的试镜流畅自如，天衣无缝。为了完善这些技巧，科林加入了CAZT[①]。CAZT是一间选角办公室，能让演员录制试镜视频并且上传到网站。成为该网站会员的演员能够下载自己刚刚完成的试镜录像，并且得到来自选角部门的反馈（在录像底下有写好的笔记）。科林说，当他被允许以自己的方式试

① 洛杉矶著名的共享空间型选角办公室，可惜在2020年受疫情影响被永久停业。

镜时，回放总是很棒。

在分享这个技巧的时候，我带着一些保留态度，因为有些演员很可能在知道这个技巧后，马上就想在试镜场合尝试，即使自己对它的掌握还没有达到熟练的程度。要注意，这样可能会惹怒选角部门，导致这个方法广受抵制。熟练掌握技巧之后，再灵活运用这些工具，就像它们是你身体的自然延伸一样，这是一件非常有趣的事情。不过要记得，请先掌握技巧。

由于极少有演员能在镜头前纯熟地使用这项技巧，所以演员必须事先请求批准，不然这样的特长反而会引火上身，有名女演员就是如此。她在试镜中尝试了"科林式向前走"的方法，选角工作人员一下子慌了，开始疯狂地移动镜头，试着把正往前走的女演员保持在中景画面中。很少有演员了解自己在画面中的具体位置，所以工作人员就预判这名女演员即将走出画面了。实际上，这名女演员对于画面大小的掌握很娴熟，她知道自己在画面中的哪里站着，以及她能在不改变画面结构的前提下移动多少。这对她而言已经是第二本能了。如果你想做出任何微小的技术性调整，或者计划在画面内移动，那么请一定记住要先征得选角部门的同意。

一名演员不了解自己在镜头画面里的移动边界[①]，就像一位画家不清楚自己的画布边界。这是演员闭着眼都必须清楚的事情，在你和镜头的关系加深后，它将成为你的第二本能。

[①] 演员在镜头的画面里移动到了边界外，叫"出画"，意味着观众在屏幕上看不到这个人了，他/她要通过调整自己的位置"入画"，即回到屏幕画面中。

你的体态

关于饮食和运动的话题已经被讨论得很多了,我只想补充一句:要想保持最佳的身体状态,最不沉闷的方式就是通过锻炼来获得优异的体能。在你的常规锻炼中增加技能训练,比如拳击、体操、骑马或杂技。你永远不知道哪一种奇异的身体机能将成为你竞争某个角色时的优势,何况保持身材的同时挖掘自己身体的潜能是很有趣的。

化妆、发型和戏服

> 演员努力工作,埋头苦干,结果最终是你的发色决定了你的命运。
>
> ——海伦·赫斯

在这章接下来的部分,我想探讨上镜时的外表,包括发型、化妆和戏服(也被统称为"梳妆")。这个领域还没受到太多关注,但是,我知道演员经常为之焦虑、伤心、哭泣。当他们认为自己的妆发、服装很难看时,在片场的一整天都会带着不安工作。我曾和一名顶尖的化妆师合作,她给我画了格劳乔·马克斯(Groucho Marx)般的眉毛,涂了很厚的妆底,让我看起来像准备表演的变装皇后[①],

[①] 变装皇后指的是男性身着女性的服装和妆发扮演女性,也是舞台表演的一种形式。

但我的角色其实是一名大学新生。这些描述甚至都不出自我的口,有人给我发了一则消息,说我的造型看起来好像一位变装皇后,对此我完全无法反驳。我的一位女演员朋友对发型极为讲究,片场的发型师爱她的大卷发,还会用爆炸、夸张的造型突出时髦感。但是这种发型会让她的脸在镜头里显得很小,破坏了她整体的优雅美感。在某些情况下,她的表演非常突出,原本非常适合剪进个人表演片段中的表演,可惜她的发型起了搞笑且令人分心的反作用。即便她喜欢自己自然状态下的卷发,最终她还是拉直了头发,以免一边努力使自己专心于人物状态,一边还得跟固执己见的发型师起争执。另一位正在出演某部电视剧的男演员朋友会先去化妆间做妆发,然后回到自己的保姆车里,把脸上的妆都洗掉,再去片场,他说这样做会让事情更简单些。

因为演员是活着的、呼吸着的、需要吃饭的、走动的"画布",所以在片场开机前,制片助理会喊一声"最后补妆",用来提示妆发服装部门过来对演员的造型做最后的微调。通常来说,这时候站在位置标记上的演员周围会一阵忙乱,而这也是妆发和服装部门的人能从监控器里看到上镜成果的最佳时刻。有一天,在化妆的房车里,我小心翼翼地尝试和一位化妆师沟通,当时她正往我脸上扑一层厚厚的粉。此前,片场上另一位我之前合作过的女演员鼓励我和化妆师沟通,因为她认为我看起来很滑稽。这场沟通无可避免地引起了尴尬。后来,当我站在我的位置标记上,而制片助理喊"最后补妆"的时候,这位化妆师把头扭开,表现出一种"你自己解决吧"的挑衅姿

态。后来,我注意到更年长、更有经验的女演员会坚持她们的诉求,并拒绝就此话题展开任何讨论。演员和妆发、服装完全不搭的情形简直多到离谱。

另一个让许多化妆师仍然处于适应期的因素是摄影机成像技术从35毫米的胶片向数码高清的转换。消息灵通或受过训练的妆发师和服装师已经认识到:新一代摄影机会放大细节,会让妆感看起来更重,发型看起来更大,服装看起来更花哨,或者屏幕上的其他效果和现实中看着不同。通过在镜头前做试验,你会注意到许多类似的规律。一些服装花纹、珠宝、首饰、妆容和发型,现实中看着正好合适,但在屏幕上常常显得太多、太厚重了。

不是所有的化妆师、发型师和服装师都是一样的,而且真正有天赋的艺术家似乎比那些技巧稍逊一筹的同行们更愿意接受反馈意见。泽·格雷汉姆(Zee Graham)是我合作过的最好的化妆师之一。化完妆后,她看向镜子里的我,说:"如果你觉得哪里有问题,就说出来。"她带着教导的语气说:"是你的脸将被永存于胶片,不是我的脸。"她居然主动问我意见,这让我感到惊讶与感恩,之前几乎没有人会问。事实上,不只是你的脸,还有你的头发、你的身体会影响表演的整体效果,如果哪里出现问题,最后的最后,观众更倾向于认为是你的外表不够吸引人,而不是妆容或发型的问题,所以保持礼貌的同时坚定自己的立场。没有任何一位化妆师、发型师或服装师比你更熟悉你的脸、头发和身体。在你通过试镜被选中前,他们都没有为你打扮过。有一次,我从化妆房车走到片场,导演被我的样子吓了一

跳，因为我的形象和之前试镜时相差太大了。但奇怪的是，那次没有任何一个化妆师或发型师向我询问，我是如何准备试镜的妆发的。

<center>*　　*　　*</center>

泽·格雷汉姆说："在以前的黄金年代，我们会举办上镜测试（camera test）。大家会花整整一天的时间来塑造角色的外表，并且观察妆容上镜的效果，以判断是否适合。这应该属于导演、演员和发型师、化妆师及服装师之间的一次合作。而现在，任何人之间几乎都不再有合作了。在开机之前，我们应该先解决好各种忧虑，以保证这些担忧不会在之后的拍摄中演变成持续不断的复杂问题。通常，服装部门是演员在拍摄前见的唯一部门，因为你需要试装。妆发部门从服装部门那边收到信息，然后根据你的打扮来决定你的妆发造型。因此，你大可以通过服装部门把电话号码转交给妆发部门，然后让妆发部门打电话跟你联系。这样一来，在开拍前，你就能在礼貌地介绍自己的同时，针对你的担忧提前进行沟通。"

<center>*　　*　　*</center>

理想的情况下，演员走进片场时需要保持自信的状态。即使你饰演的是一头面目狰狞的怪兽，你也应该自信地认为自己是最耀眼的怪兽。化妆、发型和服装部门的工作之一，就是帮助你进入角色，不

让你在自我意识中心的边缘徘徊。有时，你需要留点空间给其他人，让他们来帮助你感觉到自信和安心。当然，有时演员也会有极佳的点子，有一位电视剧女演员就坚信橘调的唇色是适合她的颜色。还有个男演员，他扮演拥有超能力的反派，在拍摄前，他会借一支深炭色眼线笔，然后溜进洗手间给自己的双眼增添神采。

"当我发现大家都采取一种消极对抗的化妆态度时，我惊讶极了。"泽笑着说。她的建议是："不要带着明显的敌意来指挥你的化妆师，但也不要任由你的化妆师摆布。建立人与人之间的联系，主动跟对方握手，这样人家就不会只用一只手来拿起化妆刷了。"

练习人际交往的技巧。在善意和坚定之间尝试沟通，以掌握创作型合作所需的平衡。你不能自己完成造型、自己看监控器或者一直留意自己在镜头里动作的衔接性。你需要和妆发、服装部门建立起良好的合作关系。就像泽说的一样："最后的关键还是在于自信。如果你对自己想要的效果有信心，你告诉我，我就会帮你实现，而且我很可能比你自己做得更好。"

后记

后记

DIY 电影制作

2008年11月初,我的经纪人打电话通知我去索尼影业,和导演凯文·麦克唐纳德(Kevin MacDonald)见面。此前导演收到了我为他的下一部电影《国家要案》(*State of Play*)中索尼娅·贝克一角提交的试镜视频。那时,这部电影的明星是布拉德·皮特(Brad Pitt)和爱德华·诺顿(Edward Norton)。我被告知不需要再试镜了,我的经纪人提交的线上试镜视频已经足矣。凯文大概描述了索尼娅的戏,同时我们确认了12月在华盛顿特区的拍摄档期。彼时是2007年到2008年编剧游行的前夕,而我为自己能在逼近的工作淡季前拿到项目而松了一口气。

但是皮特提出了修改剧本的要求。11月5日的午夜,游行开始了,任何修改都不可能了。皮特退出了,诺顿退出了。索尼娅·贝克这个角色也换了另一位女演员来演,这个角色的戏份也被大大地缩减了。如果不是相似的情况在我和我认识的每一位演员身上已经

发生过无数次，这件事将更令我苦恼。只是现在的我已经通过许多证据证实了我的试镜是很优秀的，所以我意识到"走传统的路线更需要运气而非技巧"，这对我来说还挺重要的。

在游行快要结束时，全球经济衰退到来了。对于在好莱坞为剧本工作的人来说，工作机会几乎没有了。在创作焦虑广布的时期，我买了一卡车的摄影机设备（别学我，租就行了），建立起一个剪辑工作台，制作和执导了一部即兴表演的样片。我就这样爱上了电影制作的每一个方面。通过选角，我更好地理解了试镜过程。通过剪辑，我学到了剪辑出一个场景所需要的理想的表演要素是什么。这段经历也让我对演员的声音，以及录音和混音的艺术肃然起敬。

到了这个阶段，我领悟到这个行业就像鲁比克的魔方。你必须不停地转动魔方，直到每一面的色块最终回归完整。这会花费很多时间，需要创造性思考和耐心，而 DIY 的方式使你能够撕下其中一些色块纸，然后把它们放在你想要的地方。

我曾和两位大三的年轻女孩一起吃午饭，她们在北美最有声望的表演学校就读。一位女生描述了她对电影制作每一个领域的热忱，无论台前还是幕后。但是大学里的辅导员引用了一些老旧的观点，建议她必

后记

须在台前或者幕后工作中做出取舍。幕后工作为这个行业和电影表演的艺术提供了无价的视角，没有比这更好的学习机会了，更别提它还可以帮你支付租金。2012年，我为某家大型电影制作公司的高层工作，在这里，我看到好莱坞虚假的规矩正在空前犀利的常识性审视之下崩塌。我认为处理这种事的底线是：如果你秉持着正直的品行追求你的目标，那么你可以做任何工作，只要你不为此感到难为情。永远不要为学习感到难为情。

2012年，我的苹果4S手机搭配FiLMiC专业版手机软件，已经比松下HVX200摄影机好用很多了；在2008年，后者是艺术的象征，拍摄了许多独立电影，苹果手机加上软件只值摄影机六分之一的价格。剪辑软件很快在手机上得到应用。最近，我听到一个后期制作公司的首席执行官说，他所在的领域在接下来的十年中将被淘汰，因为大多数剪辑将会在云端实时完成。在我开始整理后记的几个月中，科技又经历了一场新的变革。由于这个原因，我将放弃对DIY电影制作的详细描述。从过去 年的谷歌搜索结果中，你能获得关于科技和潮流的更即时的信息。同时，我建议你主动联系其他有兴趣或者已经在电影行业工作的人。DIY的做法已经很普遍了，和你生活在同一个

区域、想用镜头讲故事的人就在你身边。

> 只有在所需材料如铅笔和纸张般便宜的时候，电影才会成为一门艺术。
>
> ——让·科克托

我不是在建议所有演员放弃传统道路。我只是指出，在本书出版之际，许多演员，甚至是拥有顶尖经纪人的演员，都会发现：只通过选角被发掘是很困难的。努力争取机会吧，请求别人给予工作的传统道路会让演员在停工期充满焦虑，而这些时间本能轻易地分配到更有生产力、且更能让人获得创作满足感的工作上。这些工作与传统道路是相辅相成的。

在解析一种实用性强的现代表演技巧的过程中，我爱上了电影制作。但是在这个领域，我仍然是一位新人。我是从这个新视角出发，从头学习一切的。我希望通过本书未来的再版以及我在网站（**www.TheScienceOfOnCameraActing.com**）上的文章，为演员提供更多与时俱进的技巧。与此同时，我鼓励你与镜头合作，通过与其他方法对比来测试它的有效性，并在此基础上延伸和拓展。去结识一些值得信赖的人，

后记

跟他们一起看你在镜头前表演,并寻求建设性的反馈意见。保持对自己艺术技艺的尊重,拒绝胡扯,基于事实来做试验、观察。不久之后,你将既能胜任多种角色,又能持续地呈现精彩的镜头前表演,成为一名才华横溢的影视演员。我祝你成功,并期待看到你的作品。